아름다운
우리한글

한글 경영의 시대를 맞으며

오늘날 우리를 둘러싸고 있는 시대적 변화는, 가속화하는 세계화의 진행과 더불어 하드파워 시대로부터 소프트파워 시대로의 이행, 경제전쟁의 시대로부터 문화전쟁의 시대로의 돌입, 그리고 디지털 시대에서 디지로그 (Digilog) 시대로의 변화로 정의된다. 특히 90년대 후반부터 시작된 한류의 확산과 더불어 한글의 가치도 변화하고 발전되고 있다. 한글의 본래적 가치에 대한 재인식과 함께 전 세계적으로 한글시장이 증대되고 있으며, 국가 경쟁력 강화의 주역이 될 수 있는 문화적 상품으로서 꼽히고 있다. 기 소르망이 "한국의 IMF 사태의 원인은 경제적인데 있는 것이 아니라, 한국을 대표할 문화적 이미지가 없었기 때문이다" 라고 했는데, 한글이야말로 한국을 대표할 문화자산이 아닌가 한다.

한글은 이제 국내 소비기반은 물론, 글로벌 마케팅에 의한 한글경영시대를 필연적으로 맞게 될 것으로 본다. 즉 한글은 단순한 언어가 아니라 문화상품이며, 언어정책뿐 아니라 산업과 경영정책에 의해 취급되어야 하고, 전 세계에 유통되는 세계적인 문화언어로서의 위상을 자리매김하는 과제를 연구해야 한다.

한글은 과학성과 독창성뿐 아니라 예술성을 함유하여, 자모의 형상이 단순하면서도 조형성을 갖추어 미적 감각을 뿜어낸다. 자음과 모음이 어울려 1만자가 넘는 완성형 문자를 생성해 내는 한글은 창제 원리와 조형미로 세계인의 호기심을 불러일으킨다. 요즘 한류열풍이 불고 있는 중국, 일본, 동남아는 말할 것도 없고 한글은 서양에서 특히 인기가 있다.

본 화보집에서는 서예, 서각, 전각, 도자기, 동서양화, 공예, 현대무용, 의류 및 직물 디자인, 액세서리, 서체, 정보통신 기기, 광고, 간판 등 예술과 문화상품, 생활, 디자인 등에 적용된 다양한 모습의 한글을 한 군데 모아 발간했다. 2년 동안의 기획과 준비 과정을 통해 한글이 정말 다양한 모습으로 살아 움직인다는 것을 느꼈다. 한글의 산업화 및 이미지화를 통해 한글의 세계화를 이룰 전략수립을 국가 차원에서 조속히 추진하여 한국의 대표적인 국가 이미지로, 국가브랜드를 향상시킬 도구로 삼아야 할 필요를 느낀다. 여기 작은 정성으로 만든 '아름다운 우리 한글' 화보집이 그 출발점이 되기를 소망해 본다.

이 화보집을 만드는 과정에서 한글사랑운동본부 차재경 회장님을 비롯한 소속 회원들의 격려와 작품 지원이 큰 힘이 되었다. 또한 귀중한 작품을 기꺼이 싣도록 허락해 주신 안상수 교수님, 금누리 교수님, 디자이너 이상봉 선생님, 내사랑코리아 권희명 회장님과 이건만 AnF 이건만 사장님, 책 제목을 제자해 주신 신승원 서예가, 기획과 편집에 심혈을 기울인 디자인 심화와 좋은기획 식구들, 출판을 맡아주신 어문학사 사장님과 본 화보집이 탄생하도록 물심양면으로 도와주신 모든 분들께 감사드린다. 본 화보집이 국내 뿐 아니라 해외에도 번역 보급되어 한글의 우수성과 아름다움이 세계만방에 알려지기를 희망해 본다.

우리 민족에게 주어진 최고의 선물은 한글이다. 2006년 처음으로 맞이하는 국경일 한글날에 본 화보집을 발간하게 된 것은 큰 의미가 있다. 앞으로 한글날이 세계인이 기념하는 문화국경일이 되고, 우리 한글이 세계의 언어가 되는 날이 오게 되기를 희망해본다.

2006. 9

신승일 한류전략연구소장

한류의 첨병, 한글

한글사랑운동본부는 한글을 주제로 한 전시 및 공연을 통해 한글을 예술적 차원으로 끌어올리는 한편 우리 생활에서 실용적으로 사용할 수 있는 한글문화상품을 적극 개발하도록 유도, 지원하여 한글이 생활 속에서 자연스럽고 친숙하게 다가오게 하며, 한글의 아름다움과 우수성을 세계에 널리 알리는데 목적을 두고 2004년 11월에 발족하였다.

회원은 서예, 서각, 도자기, 나전칠기, 공예, 디자인, 문화상품 뿐만 아니라, 미술, 무용, 명상체조 등 다양한 분야의 작가들과, '한글의 예술화'에 관심과 열정을 가진 많은 지식인들이 참여하고 있다. 또한 한글 문화상품, 아이디어공모전을 전국적으로 개최하여 올해로 2회를 맞고 있으며, 한글 작품을 세계에 소개하고 홍보하여 한글의 세계화에 일조해 나갈 것이다.

한류는 '한국풍' 또는 '한국산'으로 해석할 수 있다. 이것을 풀면 '한국 사람과 한국 문화와 한국 상품과 한국 전통' 또는 '그것들이 내재한 한국의 모습과 정서와 정신과 문화를 나타내는 것들' 정도일 것이다. 그리고 보면, '한류' 하면 곧바로 무슨 뜻인지 짐작할 수는 있어도 설명하기가 호락호락하지는 않다. 한류는 한국에 대한 관심과 친근감을 나타내려는 나라밖 사람들의 돌출된 표현 양식이다. 그렇지만 우리가 우리의 모습을 돌아보려고 뜯어보니 우리 자신도 잘 알 수 없는 무엇들이 있다. 도대체 우리를 우리답게 하는 것은 무엇인가. 수많은 책과 연구 논문과 칼럼이 쏟아진다. 정부 차원에서도 연예인과 드라마와 영화 등을 중심으로 확산되는 한류 현상을 매우 고심하면서 바라보다 그 대책을 마련하고 있는 것이 현실이다. 올해 새해 벽두에 국무회의에서 2005년도 한류 지원정책의 성과 및 문제점을 분석하고, 한류 지속·확산에 장애가 되는 현지의 정서적 반감 완화 문제, 문화콘텐츠 불법 복제 문제 등의 해결을 위해 앞으로 정부가 노력하며, 새로운 한류 시장 개척을 위한 국내외 네트워크를 강화하고, 각국의 한류 확산단계에 맞추어 전략적인 대응을 하기 위해, 정부는 방송·영화·게임 등 한류 핵심콘텐츠에 대한 해외마케팅 적극 지원 및 수출 지원 인프라 강화로 인해 문화산업 수출 증가와 아울러, 관광·화장품·식품 등 다양한 분야의 마케팅에도 한류가 효과적으로 활용되고 있는 것으로 평가하며 그 대책을 세운 바가 있다.

한류의 핵심에는 우리나라와 우리 겨레가 있다. 즉 매우 단순한 논리지만, 한국 사람이 한국말로 한국 노래, 춤, 연기, 그림, 스포츠 등을 표현하고, 한국 사람이 만든 상품과 예술작품, 먹거리 등을 만든 것을 그들이 보고, 듣고, 말하고, 맛보고, 따라하는 것이다. 한류의 기본 정서는 사랑과 관심과 인간미가 있어야 한다는 것이 나의 생각이다. 그 다음으로 중요한 것이 한글이다. 한글은 한국과 한국인임을 알리는 가장 정확하고 단순하면서도 뚜렷한 소재이다. 그러므로 한글이 들어간 문화상품이야말로 한류의 중심에 있다는 것은 누구도 부인할 수 없을 것이다. 우리 한글사랑운동본부는 이러한 한글의 이미지를 가지고 세계에 나가도록 여러 방법을 통해 노력하고 있다.

이번 화보집은 이러한 모습을 담아내려는 노력의 결과물로서 모든 세계 사람들이 바로 알 수 있도록 배려한 마음이 엿보인다. 아무쪼록 작은 시작이지만, '아름다운 우리 한글' 화보집이 한글의 세계화를 위한 노력의 출발이 되고 자극이 되기를 기원한다.

2006. 9

차재경 한글사랑운동본부 회장

차례

언어

전통과 현대의 조화, 세계가 인정한 한글

예술

한과 흥의 승화, 감성을 깨우는 글맛

디자인

다양한 우리글, 생동감 있는 멋글

세계로, 미래로

한류의 첨병, 세계 속의 홍익 한글

생활

새로운 가치 발견, 또 다른 문화명품

언어

세종대왕과 훈민정음

우리글 한글 (시)

국립중앙박물관 역사관 한글실 자료

한글자모 24자

| 전통과 현대의 조화, 세계가 인정한 한글 |

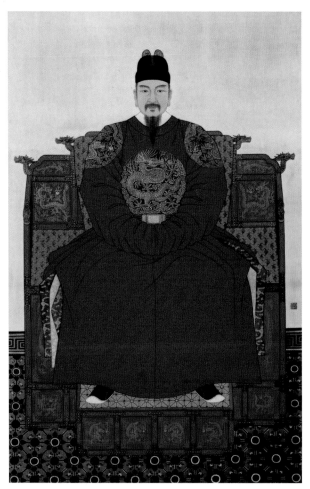

세종대왕 어진

세종대왕

한글은 탄생 후 560년이 흐르는 동안 온갖 반대와 탄압을 겪으면서 더디게 발전해왔다. 그러나 최근 한글은 세계가 인정하는 훌륭한 문자로 거듭나고 있다. 유네스코 (UNESCO)에서는 1990년부터 매년 인류 문맹퇴치에 공이 많은 개인이나 단체에 '세종대왕상'을 수여하고 있고, 1997년에는 훈민정음을 '세계 기록문화 유산'으로 지정했다. 사용자 수로 순위를 매겼을 때, 한글은 세계 12위로 불어보다 많은 사람이 사용하는 언어이다. 세계의 언어학자들은 이구동성으로 한글의 과학성과 합리적인 창제원리에 격찬하고 있으며 '꿈의 알파벳'으로 칭송하고 있다. 독일의 언어학자 베르너 사세 교수는 한글이 전통철학과 과학이론이 결합한 세계 최고의 문자이며, 서양에서 20세기에 이룩한 음운이론을 세종은 15세기에 이미 완성했다고 강조한다. 한글은 현존하는 3천여 문자 중 창제자와 창제일이 밝혀진 유일한 문자로, 세계 문자 역사상 독보적인 가치를 지니고 있다. 이렇듯 귀중한 가치를 지니고 세계인이 먼저 알아주는 한글을 소중히 여기는 마음을 우리는 가져야 할 것이다.

훈민정음

국보 제70호로 서울 성북구의 간송미술관에 보관되어 있다. 이 책은 조선 세종 28년(1446)에 새로 창제된 훈민정음을 왕의 명령으로 정인지 등 집현전 학사들이 중심이 되어 만든 해설서이다. 책이름을 글자이름인 훈민정음과 똑같이 '훈민정음'이라고도 하고, 해례가 붙어 있어서 '훈민정음 해례본' 또는 '훈민정음 원본'이라고도 한다.

『세종실록』에 의하면 훈민정음은 세종 25년(1443)에 왕이 직접 만들었으며, 세종 28년(1446)에 반포한 것으로 되어있는데, 이 책에서 서문과 함께 정인지가 근작(謹作)하였다는 해례를 비로소 알게 되었다. 또한 한글의 제작원리도 확연하게 드러났다. 국내에 유일하게 남아있는 본이다.

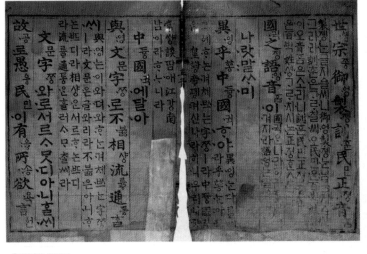

훈민정음 해례본

우리글 한글 _ 김후란

보라 우리는
우리의 넋이 담긴
도타운 글자를 가졌다.

역사의 물결 위에
나의 가슴에
너는 이렇듯 살아 꿈틀거려
꺼지지 않는 불길로 살고
영원히 살아 남는다.

조국의 이름으로 너를 부르며
우리의 말과 마음을 적으니
어느 땅
어느 가지에도
제 빛깔 꽃을 피우고
아람찬 열매를 남긴다.

우리글 한글
자랑스런 자산
너 있으므로
아버지를 아버지라 쓰고
어머니를 어머니라 쓰고
하늘과 땅과 물과 풀은
하늘과 땅과 물과 풀로
떳떳이 쓰고 읽고 남길 수 있으니
이 아니 좋으랴
이 아니 좋으랴.

비둘기 오리 개나리 미나리
붕어 숭어 여우 호랑이
우리말로 부르고 적고 배우니
그 아니 좋으랴
그 아니 좋으랴.

사랑하는 얘기도 마찬가지리
서로를 이해하고

그리워하는 정을
마주보고 말하듯
가슴에 담긴 대로
꾸밈없이 아름다이
전하고 간직하라.

세상에서 제일 어려운 게
중국 한자
그 문자 들여다가
삼국 시대부터 써 왔었다
우리말을
한자로 억지 표기하던
이두 문자도 있었다.

그러나 그 어느 것도
내 것과는 멀어라
읽고 쓰고 표현하고 전하기
진정 까다롭고 힘겨웠니라.

우리글 한글
고마우셔라 세종

침침한 눈과 귀
안개를 거두고
우리만의 진솔옷 떨쳐입고
바르게 서서 바르게 말하고
바르게 쓰고 바르게 읽으며
우리의 얼을 지키고 가꾸니
의연하여라 솟구치는 힘.

배움과 쓰임이
한길 사랑으로 이어지도록
우리는 우리글로 할 말을 적는다
역사의 유장한
흐름 위에.

한글의 소리

자음의 소리

기본자음
基本子音
Basic consonants

ㄱ giyeok　ㄴ nieun　ㅁ mieum　ㅅ siot　ㅇ ieung

기본자음에
획을 더하여
만든 자음
加劃字
New consonants
sounds within
same linguistic group

ㅋ kieuk　ㄷ digeut　ㅂ bieup　ㅈ jieut　 character name

ㅌ tieut　ㅍ pieup　ㅊ chieut　ㅎ hieut

ㄹ rieul

모음의 소리

기본모음
基本母音
Basic vowels

ㅏ a　ㅓ eo　ㅗ o　ㅜ u　ㅡ eu

ㅑ ya　ㅕ yeo　ㅛ yo　ㅠ yu　ㅣ i

확장모음
擴張母音
Compound vowels

ㅐ ae　ㅔ e　ㅘ wa　ㅝ wo　ㅢ ui

ㅒ yae　ㅖ ye　ㅚ oe　ㅞ we　ㅟ wi

ㅙ wae

한글을 만든 원리

한글의 글자꼴은 동아시아인의 우주관인 음양오행이론에 따라 만들었고 상하, 좌우 대칭의
원리를 적용하였으며, 획을 더해가는 가획, 자음·모음을 결합하는 합자 合字의 원리에 의해
소리와 형태가 질서 정연하게 구현되도록 하였다.

모음의 형태와 구성 원리

한글의 모음은 하늘(天), 땅(地), 사람(人)을 기본모양으로 삼아 글자를 만들었다. 모음의 모든
형태는 하늘을 상징하는 점으로부터 시작하며, 점이 나중에 선으로 변화하고 다시 땅과 사람을
형상화 한 수평선과 수직선의 형태가 서로 어우러지도록 모든 모음의 체계를 이루게 하였다.

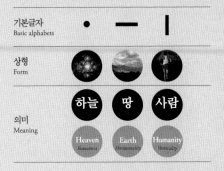

모음의 합성

모음 글자는 서로 다른 기본자들을 합성하여 만들었다. 기본자인 /ㆍ, ㅡ, ㅣ/를 합성하여
/ㅗ, ㅏ, ㅜ, ㅓ/를 만들고, 다시 이 /ㅗ, ㅏ, ㅜ, ㅓ/를 바탕으로 하여 /ㅛ, ㅑ, ㅠ, ㅕ/를
만들었다. 그리하여 훈민정음의 모음은 기본모음 /ㆍ, ㅡ, ㅣ/ 이외에 /ㅗ, ㅏ, ㅜ, ㅓ, ㅛ, ㅑ,
ㅠ, ㅕ/의 8자를 합쳐 모두 11자이다.

기본글자의 결합

ㆍ + ㅡ = ·ㅡ → ㅗ

ㅣ + ㆍ = ㅣ· → ㅏ

ㅡ + ㆍ = ·ㅡ → ㅜ

ㆍ + ㅣ = ·ㅣ → ㅓ

기본글자의 재결합

ㅗ + ㆍ = ·ㅗ → ㅛ

ㅏ + ㆍ = ㅏ· → ㅑ

ㅜ + ㆍ = ·ㅜ → ㅠ

ㅓ + ㆍ = ·ㅓ → ㅕ

자음의 형태와 구성 원리

한글의 자음은 발성기관의 소리 나는 부분 또는 그 부분이 변하는 모양을 본떠 만들었다. 어금닛소리, 헛소리, 입술소리, 잇소리, 목구멍소리의 다섯 가지 소리에 해당하는 ㄱ,ㄴ,ㅁ,ㅅ,ㅇ 의 다섯 글자를 기본 글자로 삼았다. 이것들에 획을 더해가는 원리를 적용하여 나머지 글자를 제작하였다. 동시에 같은 음성계열의 글자들은 소리의 강해짐에 따라 획이 추가되는 일정한 질서와 체계를 유지하고 있다.

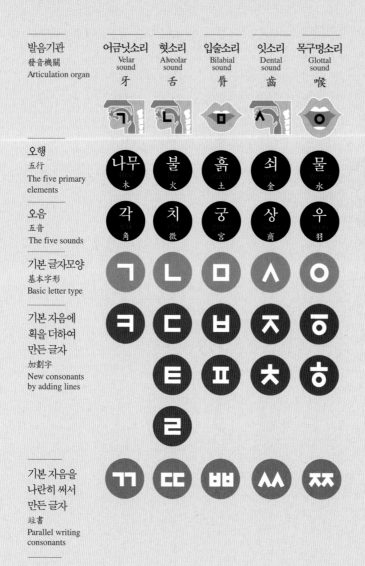

발음기관 發音機關 Articulation organ	어금닛소리 Velar sound 牙	헛소리 Alveolar sound 舌	입술소리 Bilabial sound 脣	잇소리 Dental sound 齒	목구멍소리 Glottal sound 喉
	ㄱ	ㄴ	ㅁ	ㅅ	ㅇ
오행 五行 The five primary elements	나무 tree 木	불 fire 火	흙 earth 土	쇠 iron 金	물 water 水
오음 五音 The five sounds	각 gak 角	치 chi 徵	궁 gung 宮	상 sang 商	우 u 羽
기본 글자모양 基本字形 Basic letter type	ㄱ	ㄴ	ㅁ	ㅅ	ㅇ
기본 자음에 획을 더하여 만든 글자 加劃字 New consonants by adding lines	ㅋ ㅌ	ㄷ ㅍ ㄹ	ㅂ	ㅈ ㅊ	ㅎ ㅎ
기본 자음을 나란히 써서 만든 글자 竝書 Parallel writing consonants	ㄲ	ㄸ	ㅃ	ㅆ	ㅉ

다양한 한글서체 형태와 입력

완성형 한글서체

자음글자, 모음글자, 받침글자가 서로 결합된
음절의 형태로 2,350자의 글자를 미리 만들어
사용하는 글자 형식.
'한글'이라는 단어의 경우, '한'자와 '글'자를
한글자 단위로 하여 만들어 사용하는 것.

조합형 한글서체

사각형으로 규격화된 일반적인 글자형태에서
벗어나, 자음글자 / 모음글자 / 받침글자를
하나하나 따로 만들어 두고, 그것을 조합하여
글자로 사용하는 방법.
한글 타자기 개발 등 문자생활의 기계화
과정에서 한글 창제 원리를 적용하여 만들어진
글자 형태로, 한글의 합리적 구조와
효율성을 보여준다.

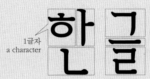

휴대 전화기의 천지인 (ㆍ一ㅣ) 한글입력

한글 창제의 원리와 조형적인 특징을 활용한
휴대 전화기 문자 입력방법으로, 10자의 모음을
ㆍ一ㅣ 의 3지만으로 조합하여 입력할 수 있다.
또한 자음의 경우, 형태가 비슷하며 획이 추가
되는 구조인 경우, 추가되는 획수만큼 문자판을
중복해 눌러 입력한다.

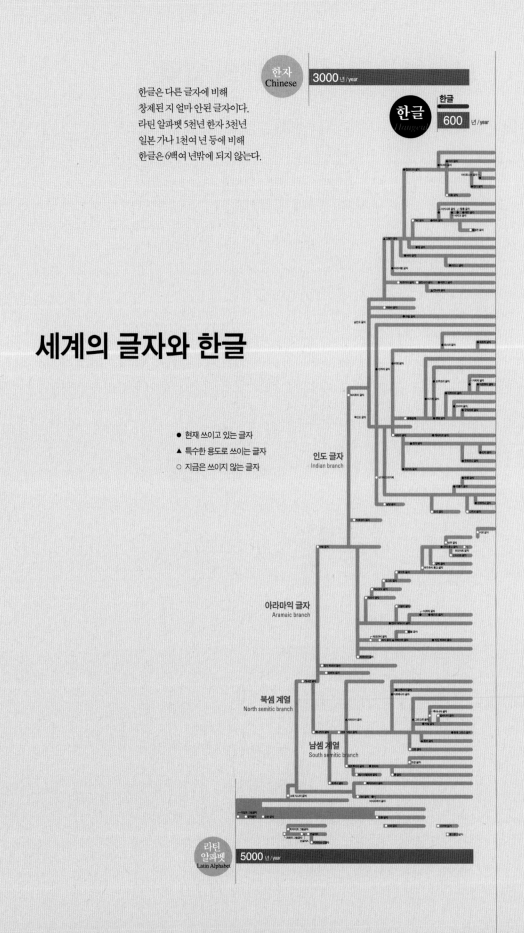

세계의 글자와 한글

한글은 다른 글자에 비해
창제된 지 얼마 안된 글자이다.
라틴 알파벳 5천년 한자 3천년
일본 가나 1천여 년 등에 비해
한글은 6백여 년밖에 되지 않는다.

한자
Chinese

3000 년/year

한글
Hangeul

한글
600 년/year

- ● 현재 쓰이고 있는 글자
- ▲ 특수한 용도로 쓰이는 글자
- ○ 지금은 쓰이지 않는 글자

인도 글자
Indian branch

아라마익 글자
Aramaic branch

북셈 계열
North semitic branch

남셈 계열
South semitic branch

라틴
알파벳
Latin Alphabet

5000 년/year

한글을 평한 세계의 시각

E. O. Reischauer
1960
Professor, Harvard Univeristy, USA,
an historian in East Asian Affairs

에드윈 라이샤워
1960
미국 하버드대학 교수,
동아시아 역사가

"Koreans invented the solely creative and amazing alphabetic writing system called *Hangeul* for the Korean people. *Hangeul* is perhaps the most scientific system of writing in general use in any country."

"한국인은 국민들을 위해서 전적으로 독창적이고 놀라운 음소문자를 만들었는데, 그것은 세계 어떤 나라의 일상 문자에서도 볼 수 없는 가장 과학적인 표기 체계이다."

In the paper 'Korean Writing: Idu and Hangeul' Vos observed, "They invented the world's best alphabet."

보스는 그의 논문에서 한국의 문자인 이두(吏讀)와 한글에 대해, "한국인들은 세계에서 가장 훌륭한 문자를 발명했다" 고 말했다.

Frits. Vos
1964
the Netherlands

프리쯔 보스
1964
네덜란드

"Whether or not it is ultimately the best of all conceivable scripts for Korean, *Hangeul* must unquestionably rank as one of the great intellectual achievements of humankind."

"한글이 한국인에게 있어서 상상할 수 있는 모든 문자들 가운데 최고이든 아니든 간에, 한글이 세계 인류가 성취한 가장 위대한 지적 성취의 하나로 손꼽히는 것은 의심의 여지가 없다."

Geoffrey Sampson
1985
Professor, Department of
Informatics, University of Sussex,
England. a graphonomist,
a linguist

제프리 샘슨
1985
영국 서섹스대학
인지컴퓨터학부 교수,
문자학자, 언어학자

J. D. McCawley
Professor, University of Chicago,
USA. a linguist

맥콜리
미국 시카고 대학 교수,
언어학자

"I think it is natural and proper reaction that whole linguists in the world celebrate the birthday of *Hangeul* as a public holiday. So I have been celebrating the birthday of *Hangeul* for 20 years."

"저는 세계 언어학계가 한글날을 찬양하고 공휴일로 기념하는 것은 아주 당연하고 타당한 일이라고 생각합니다. 그래서 저는 지난 20여 년 동안 해마다 한글날을 기념하고 있습니다."

John Man
a historian, a documentarian,
England.

존 만
영국의 역사가,
다큐멘터리 작가

"*Hangeul* is the best alphabet that all the languages have dreamed of."

"한글은 모든 언어가 꿈꾸는 최고의 알파벳이다."

Umeda Hiroyuki
A former professor,
Tokyo University of Foreign
Studies, Japan.

우메다 히로유키
전 동경대학 교수,
일본어택麗澤대학 총장

"*Hangeul* is the finest phonemic writing and more upgraded nature character than the Roman alphabet."

"한글은 세계에서 가장 발달된 음소문자이면서도 로마자보다 한층 차원이 높은 자질문자이다."

ㄱ ㄴ ㄷ

ㅂ ㅅ ㅇ

ㅋ ㅌ ㅍ

ㅏ ㅑ ㅕ

ㅛ ㅜ ㄲ

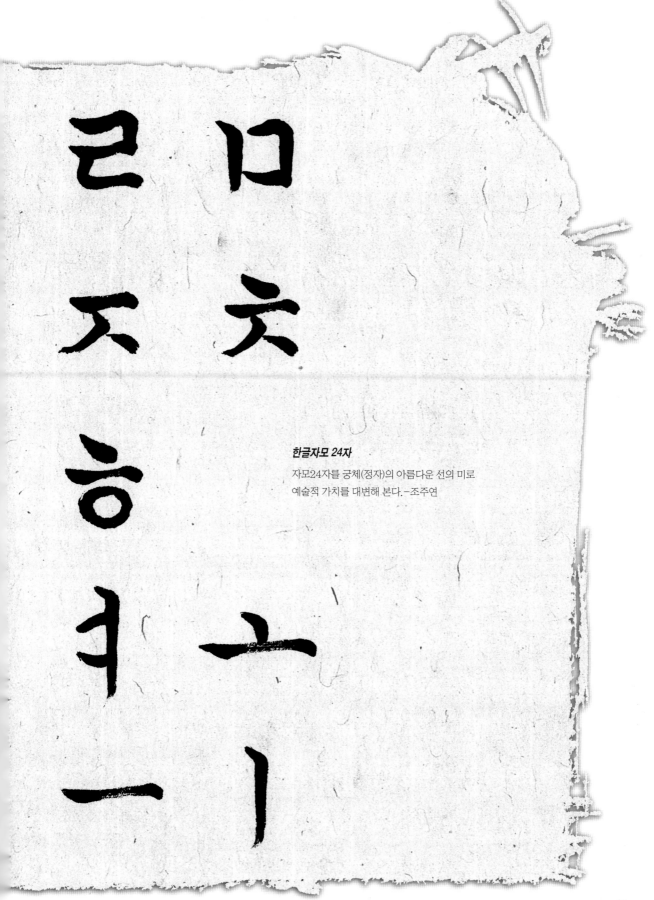

한글자모 24자
자모24자를 궁체(정자)의 아름다운 선의 미로
예술적 가치를 대변해 본다. -조주연

예술

| 한과 흥의 승화, 감성을 깨우는 글맛 |

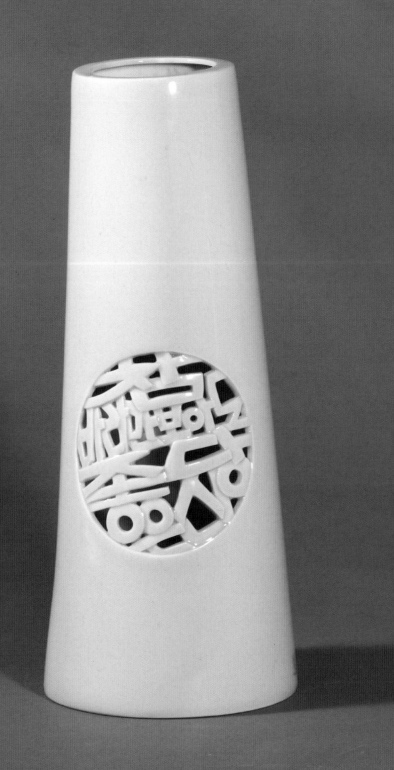

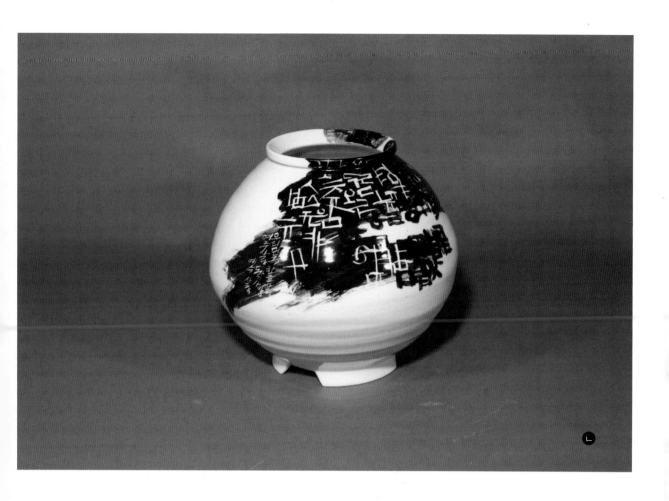

도예

'글과 흙은 마음으로 읽는다'
우리가 일상적으로 접하는 도자기에 한글의 혼을 불어넣어 미적 감각을 표현한다.
ㄱ. 백자 투각 한글 – 전성근
ㄴ. 백자 철화, 청하 한글문 항아리 – 이정협

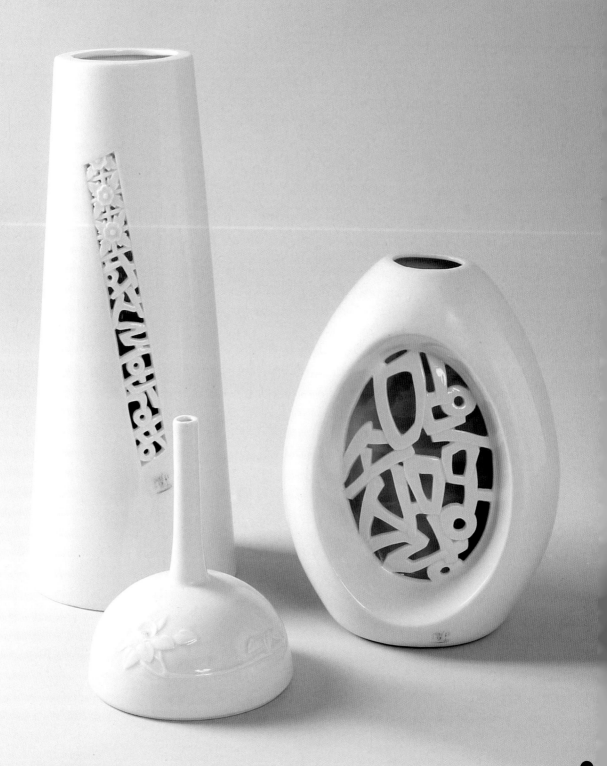

ㄱ.백자 한글 투각병 – 전성근
ㄴ.백자 투각 한글 – 전성근
ㄷ.백자 한글 과반 – 전성근

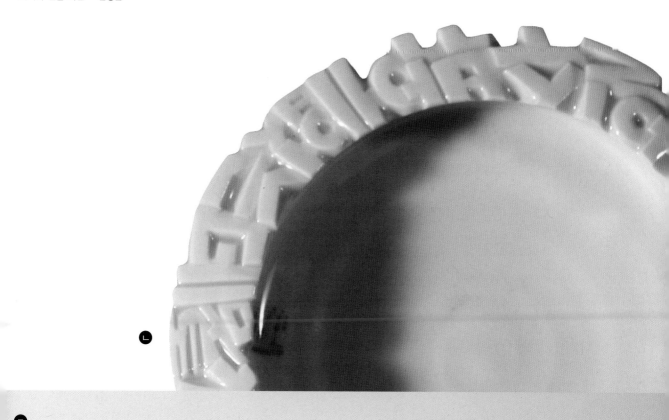

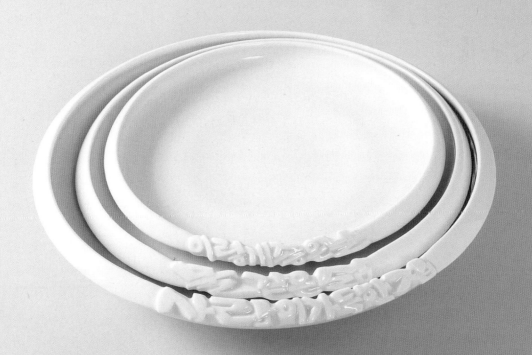

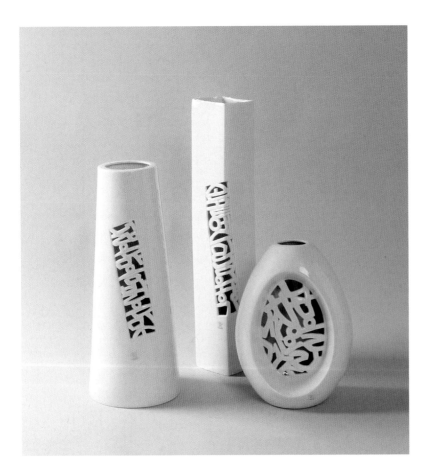

ㄱ

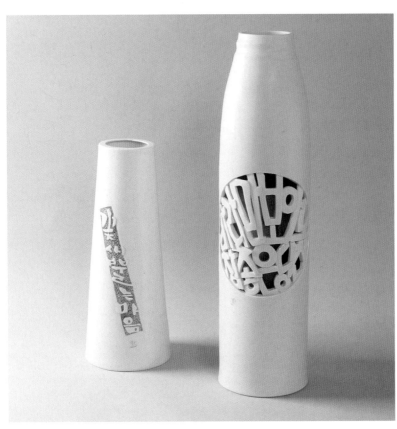

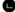

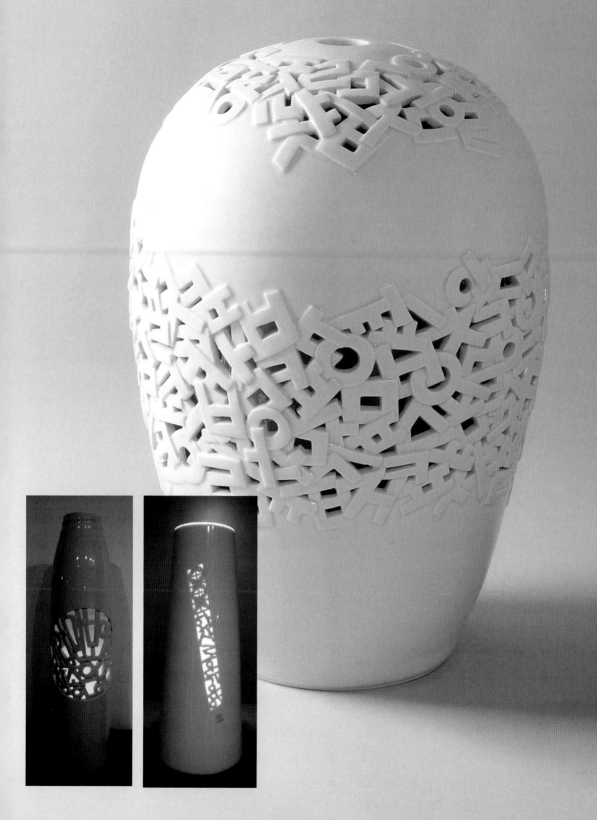

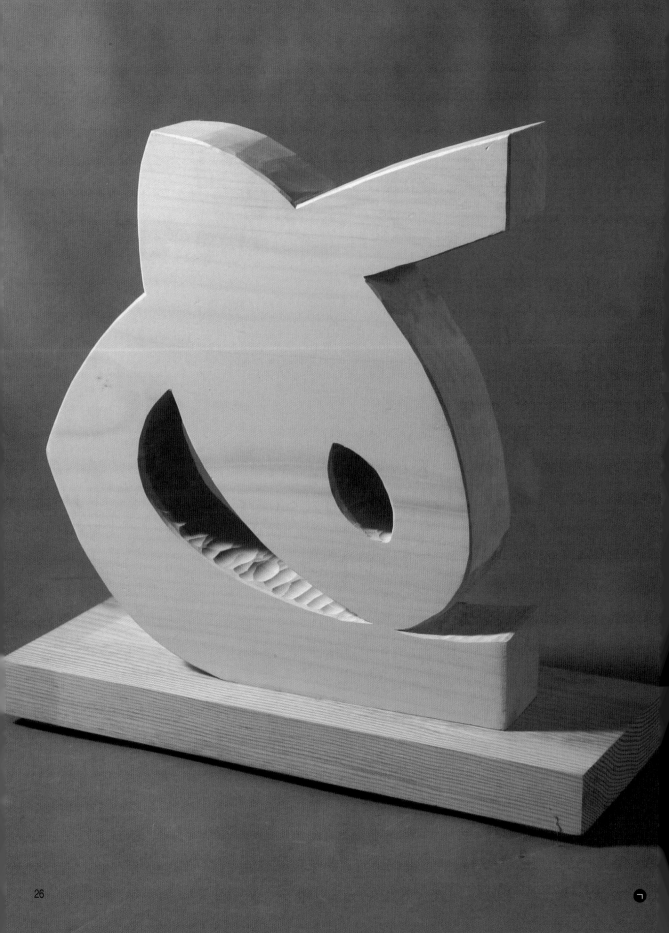

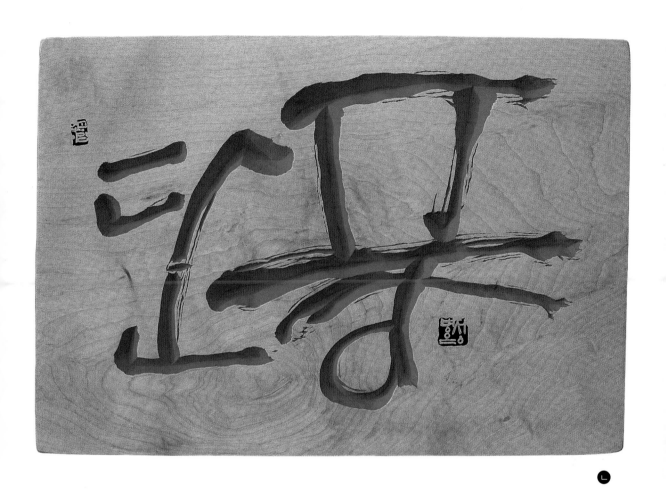

목각 · 서각

'나뭇결을 따라 흐르는 한글의 아름다움'

목각(木刻) · 서각(書刻)은 문자를 매개로한 서예적인 맛과 칼의 움직임에 의한 조각적인 맛, 색채에 의한 회화적인 맛, 그리고 다듬고 가공하는 데서 오는 공예적인 맛을 두루 갖추고 있다. 소재가 주로 우리 생활과 밀접한 관계가 있는 나무이므로 이의 질감을 잘 살린다면 좋은 작품을 만들 수 있다.

ㄱ.한(목각) - 박우명
ㄴ.단풍(서각) - 정병은

ㄱ.빛 – 김덕용
ㄴ.천년바위 만년사랑 – 정지완
ㄷ.잎새 – 박수웅

ㄴ

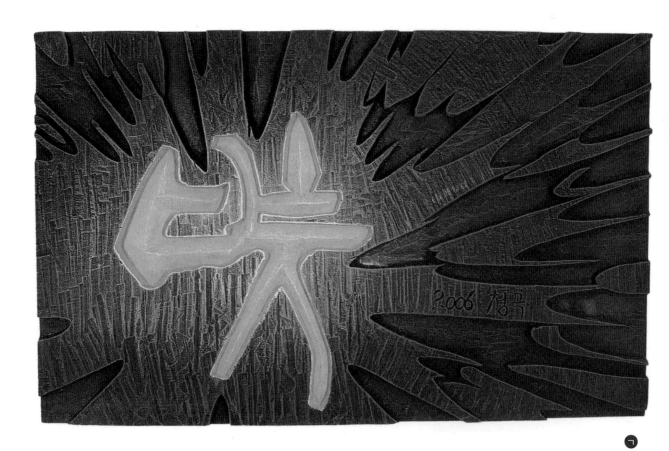

ㄱ

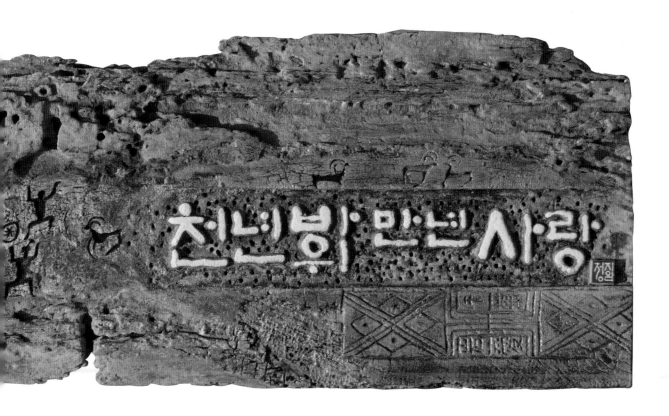

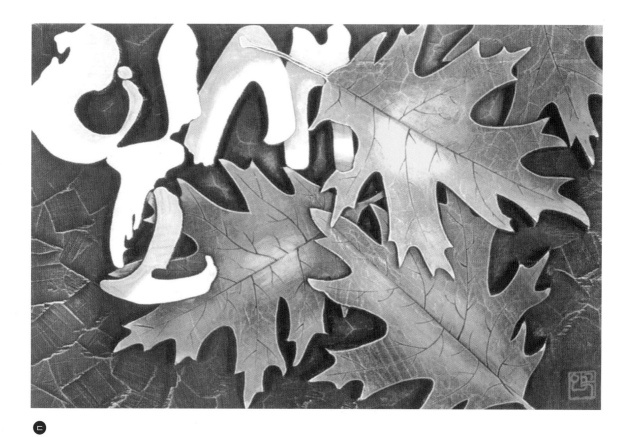

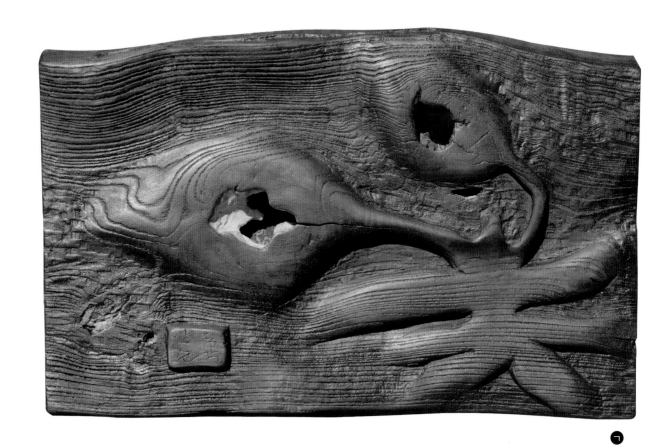

ㄱ

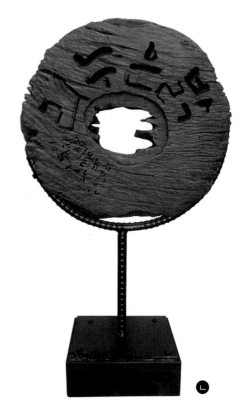

ㄴ

ㄱ.꽃 – 강흥순
ㄴ.밝은 누리 – 장성수
ㄷ.한글 – 이주현
ㄹ.독도는 우리땅 – 오흥석

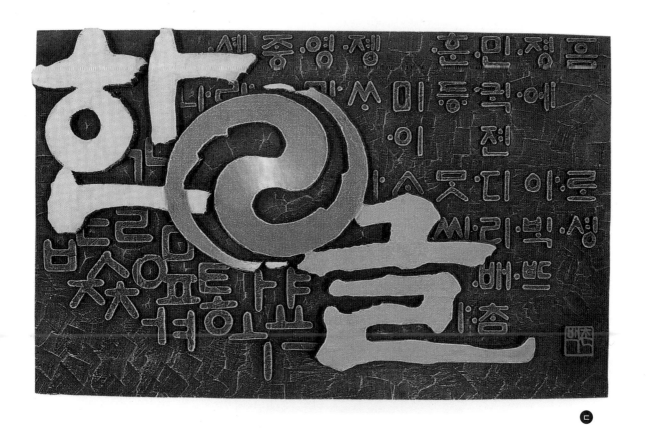

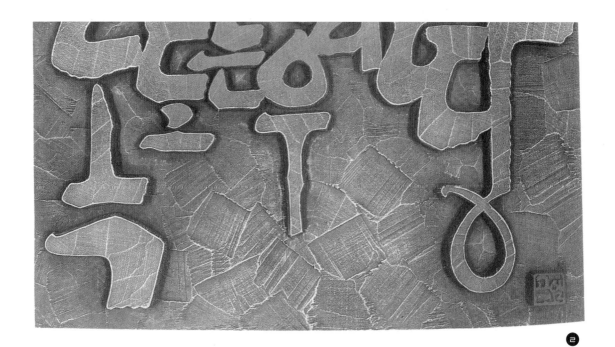

31

전각

'돌틈에 스미는 작가의 혼'
전각(篆刻)은 나무, 돌, 금속 등의 위에 글자를 새기고 인주를 묻혀 문양이나 글을 찍어내는 것을 말한다. 현대조형예술의 한 장르인 전각은 돌에서 표현되는 우연성과 그것을 새기는 칼의 맛을 동시에 살려 아름다운 문자의 조형적 특징을 대변하고 있다.

ㄱ.한글자모 24자 – 정병례
ㄴ.밝은 누리 – 정병례
ㄷ.어울림(자음ㄱ,ㄴ) – 정병례

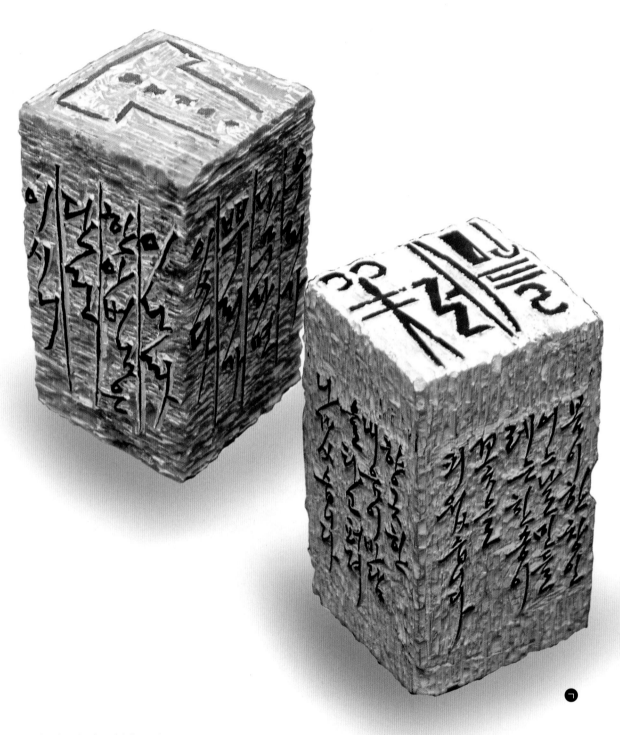

ㄱ.민들레꽃 외 1점 – 정병례

ㄴ.자유를 위한 변명 중에서(홍신자시) – 손동준

ㄷ.한글사랑 – 조성주

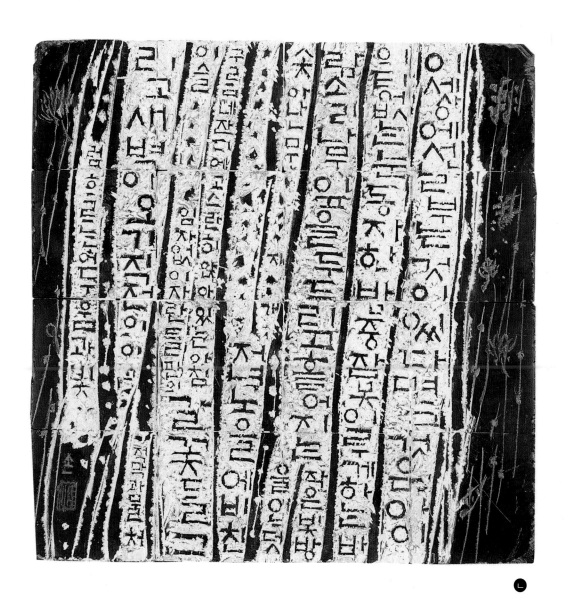

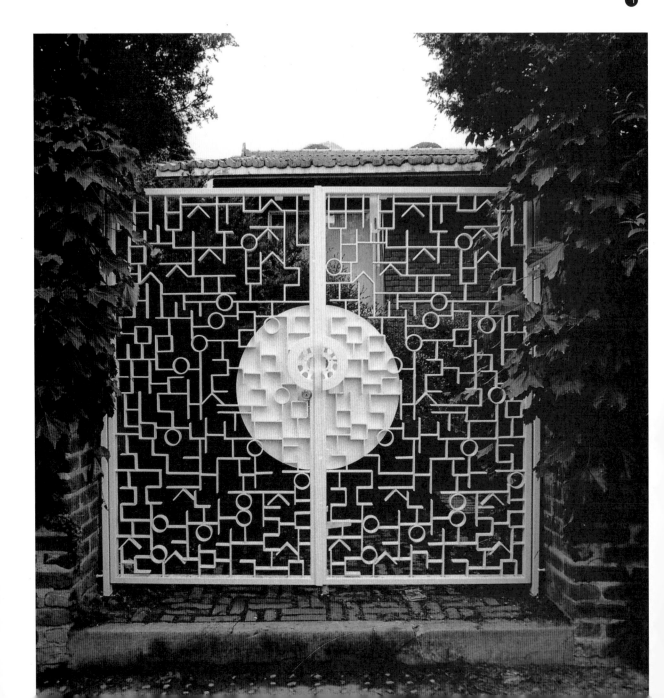

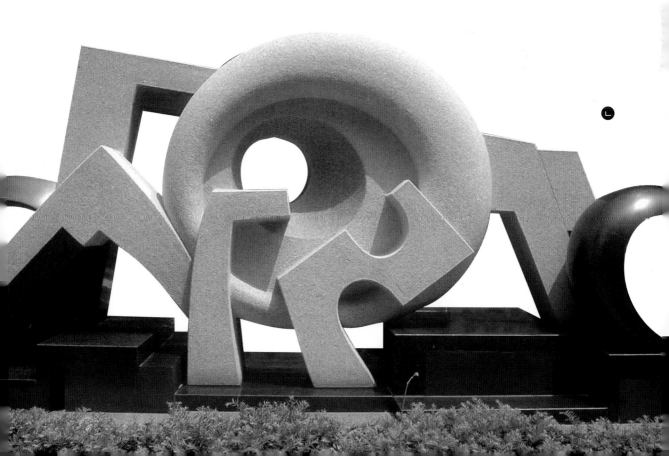

침묵은 말의 준비기간이요 쉬는 기간이요

바보들이 체면을 유지하는 기간이다 좋은

말을 하기에는 침묵을 필요로 한다 때로는

긴 침묵을 필요로 한다 말을 잘한다는 것은

말을 많이 한다는 것이 아니라 농도 진한 말을

아껴서 한다는 말이다 말은 금같이 명료할

수도 있고 알루미늄같이 가벼울 수도 있다

침묵은 금같이 참을성 있을 수 있고 납같이

무겁고 구리 같이 답답하기도 하다 그러나 금

강석 같은 말은 있어도 그렇게 찬란한 침묵

은 있을 수 없다 금아 선생 글 한귀 조주연

한글서예는 크게 나누어 훈민정음의 창제와 더불어 생성된 판본체와 궁중에서 체계화되고 여성사회에서 발전시킨 궁체, 그리고 가장 긴 생명력을 가지고 독특한 개성을 충분히 살려 우리 민족의 얼과 더불어 오랜 세월동안 숨쉬어온 민체 등으로 구분한다.

삶의 지혜를 지식 아닌
사랑에서 배우려고
오늘도 이렇게
두 손 모으며서 있습니다

붓꽃에서 한기쓰라

ㄴ

내가 가는 봄맞이 길
앞질러 가며
살아 피는 기쁨을
노래로 엮어 내는
샛노란 눈웃음 꽃

개나리에서 한뉘

ㄷ

언제라도
자비심 잃지 않고
온 세상을 끌어안는
둥근 빛이 되게 하소서

연꽃의 기도에서 한뉘

ㄹ

ㄱ.이야기에서(피천득 님의 시) — 조주연
ㄴ.붓꽃에서(이해인 님의 시) — 조주연
ㄷ.개나리에서(이해인 님의 시) — 조주연
ㄹ.연꽃의 기도에서(이해인 님의 시) — 조주연

ㄱ

ㄴ

ㄷ

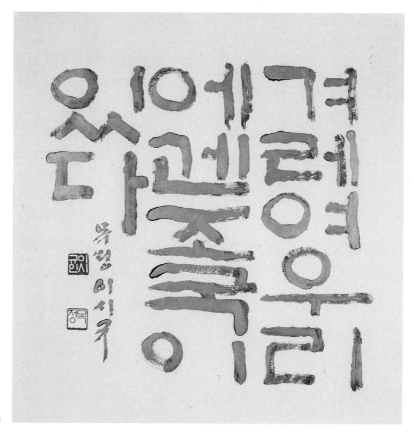

ㄹ

ㄱ.솔처럼 – 여태명
ㄴ.새처럼 – 여태명

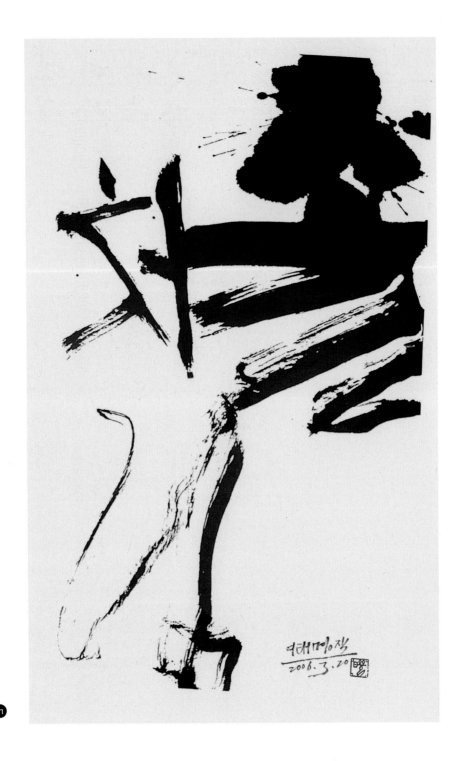

ㄱ

삶은 작은 새처럼 날개가 있지

삶은 작은 새처럼 날개가 있지

이천오년 유월 아름다운 한글서예 러시아전 청남 배길기

더불어 함께

함께 갈 길은 아름답습니다
2005년 봄날 일모 근서

ㄱ.더불어 함께 – 민승기
ㄴ.새희망 – 민승기

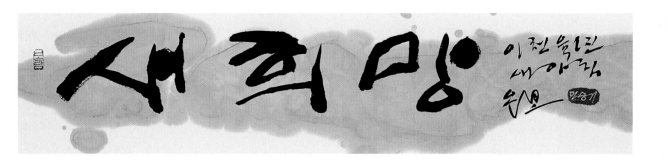

새희망 이천을지진 새아침 원모 맹승기

ㄴ

ㄱ

ㄴ

ㄷ

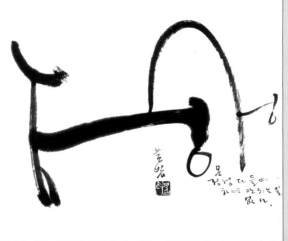

ㄹ

문자조형(예체)

'관심이 있는 만큼 사물이 보이고, 아는 만큼 그 대상이 보인다.'

한글문자의 조형성을 예술적으로 창안한 글꼴로 자연의 형상과 사물의 형태를 그림같이 표현한다.

이에 한글의 아름다움을 문자의 표정으로 대변하고 있다.

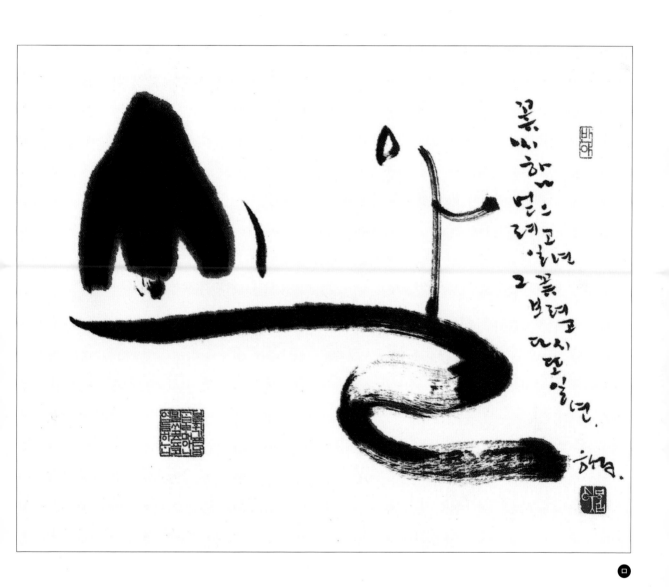

꽃이 피고 지고 하며 그 꽃 버리고 다시 또 열면.

ㄱ.효행 – 심응섭
ㄴ.호기심 – 심응섭
ㄷ.웃음 – 심응섭
ㄹ.정성 – 심응섭
ㅁ.씨알 – 심응섭

ㄱ.평화 – 한우리
ㄴ.독도 – 한우리
ㄷ.흥 – 한우리

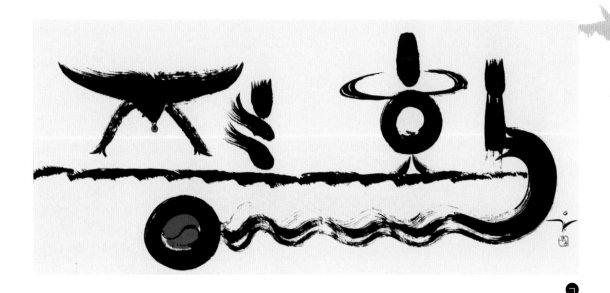

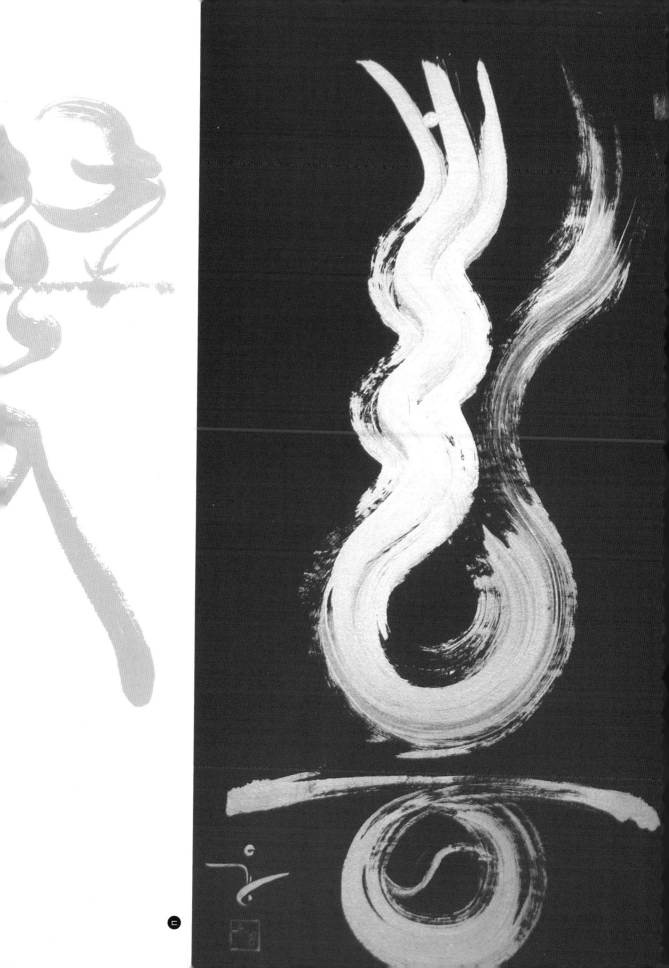

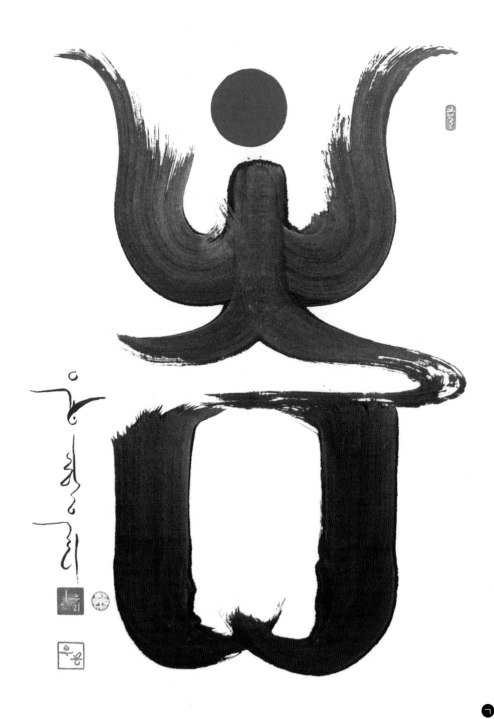

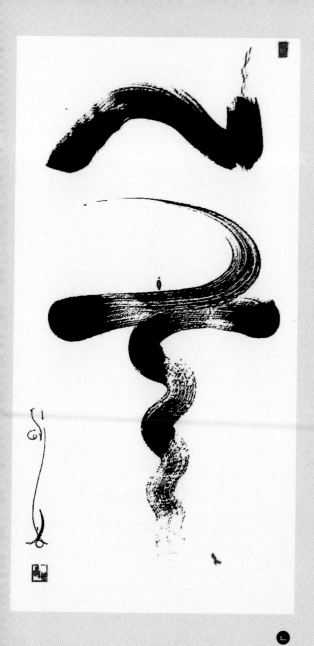

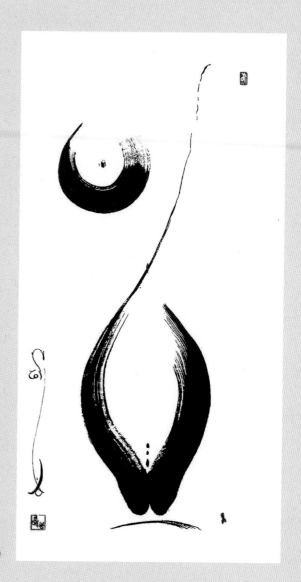

서양화

'가족' 이란 작품은 한 가족 구성원의 이름을 넣어 그린 초상화이다.
'행복' 이란 낱말에 들어가는 자모음을 가지고 기하학적으로 표현한 작품이다.

ㄱ.한글이야기 가족1 – 노영선
ㄴ.한글2006(행복) – 노영선

문인화

'단순한 선으로 표현된 그윽한 한글의 향기'

문인화는 동양회화의 한 부분으로 우리에게는 한국화라 불리는 장르에 속한다.

그리고 문인화는 담백미, 절제미, 고졸미, 여백미를 중시한다.

아래 소개되는 작품은 그림과 어울리는 글의 내용을 한글로서 표현하여 전체적인 작품성을 돋보이게 한다.

ㄱ.산으로 가고 싶쟈 – 이상태

ㄴ.보루 – 황의길

ㄷ.시월 – 황의길

ㄱ

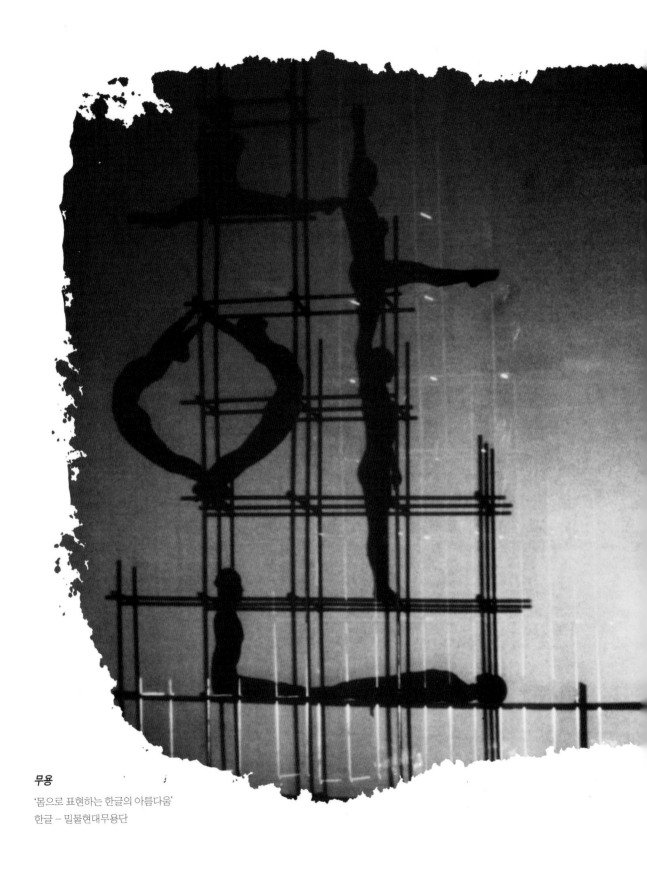

무용
'몸으로 표현하는 한글의 아름다움'
한글 – 밀물현대무용단

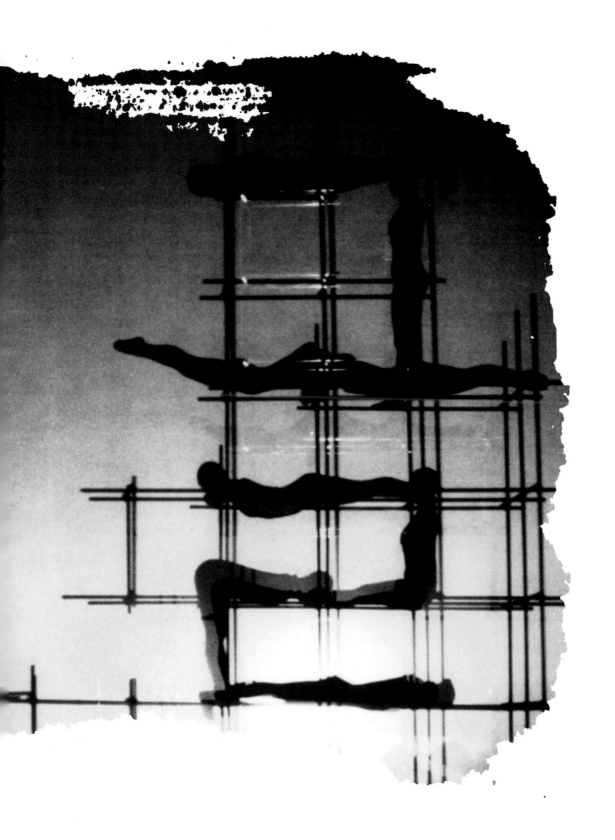

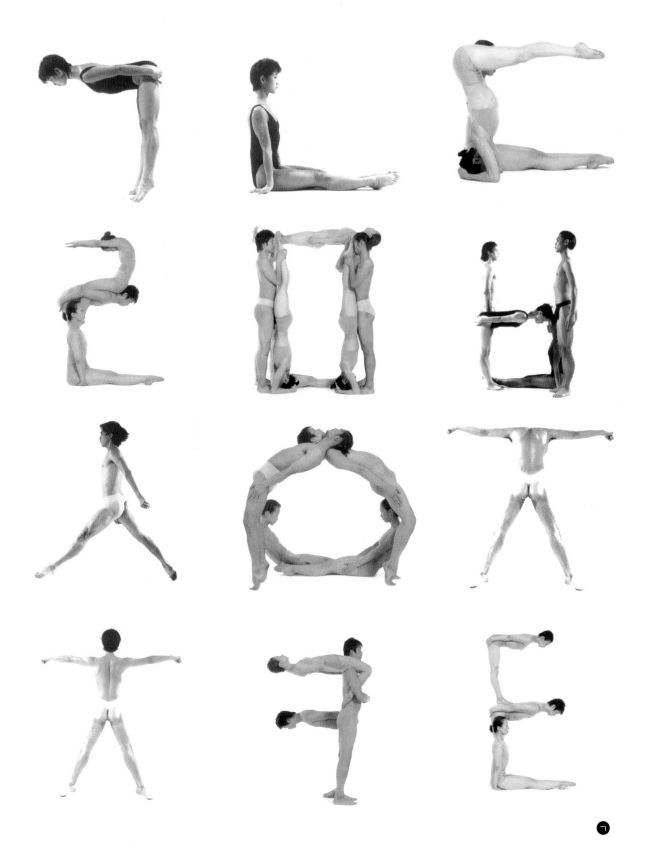

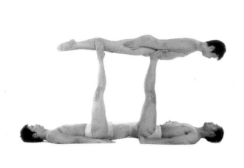
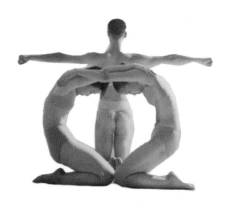

ㄱ.몸으로 표현한 한글자음 – 밀물현대무용단
ㄴ.몸으로 표현한 한글자모음 – 임도빈

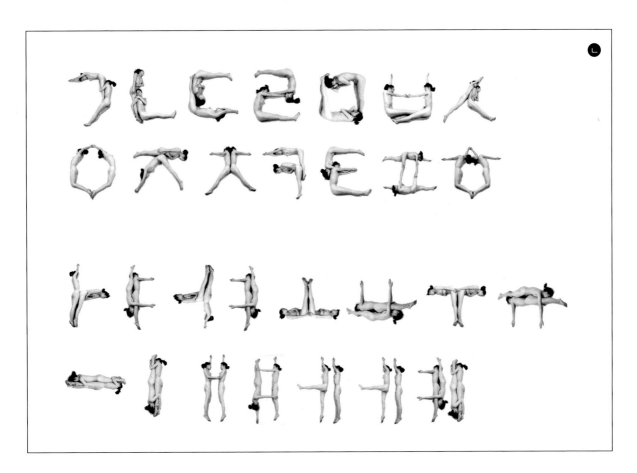

작품 속의 다양한 한글의 움직임 – 밀물현대무용단

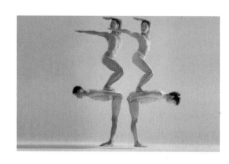

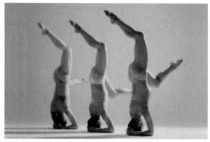

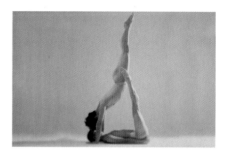

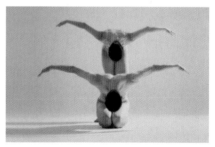

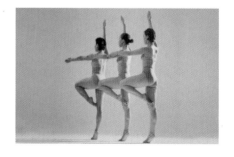

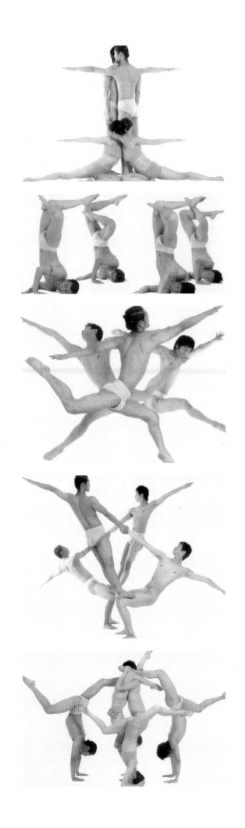

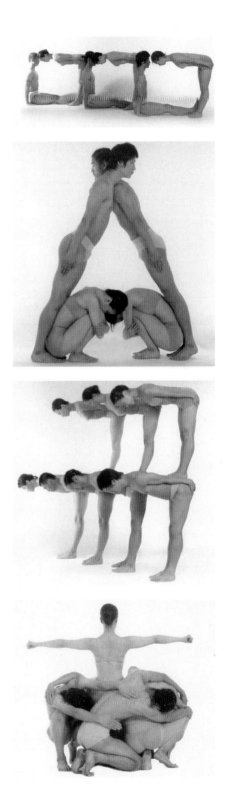

디자인

글꼴디자인

캘리그라피

글씨아트

다양하게 표현된 '능'

| 다양한 우리글, 생동감 있는 멋글 |

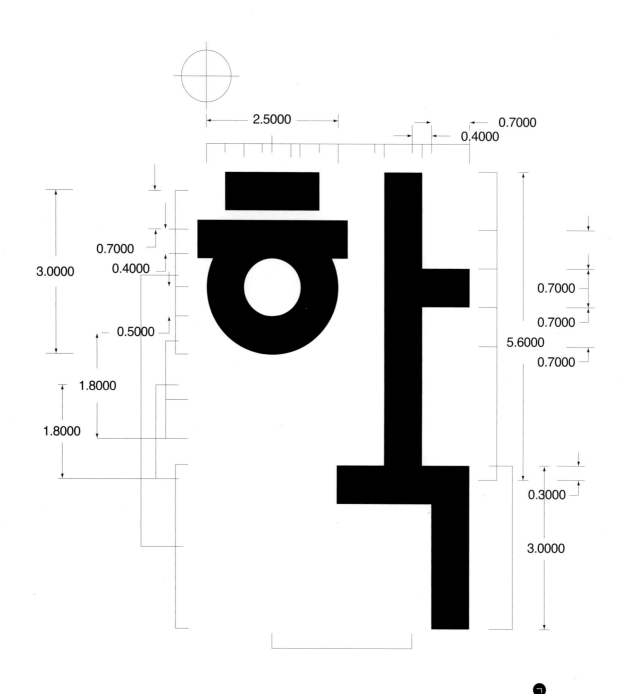

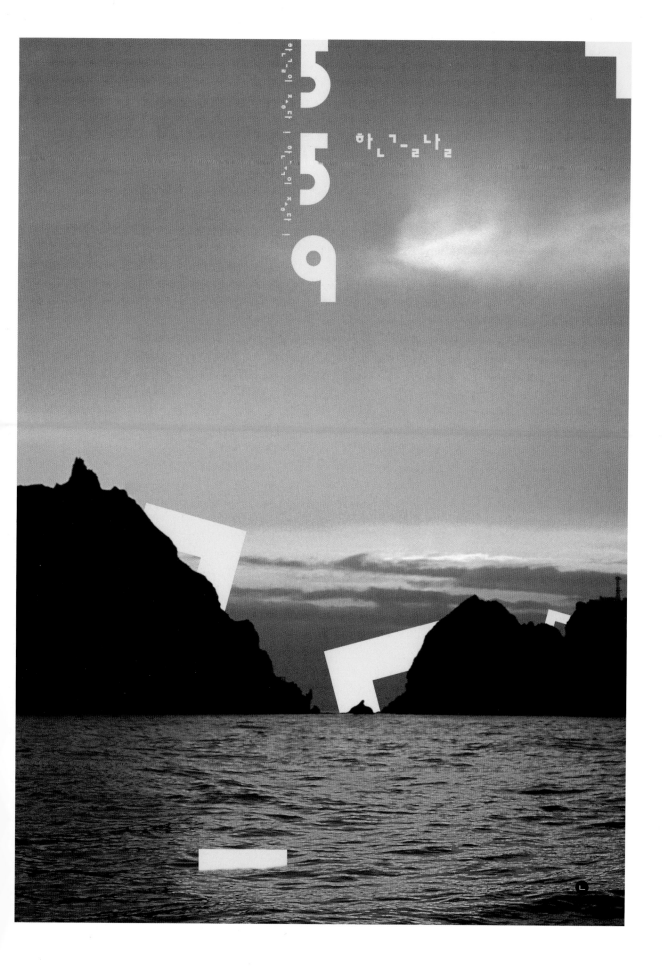

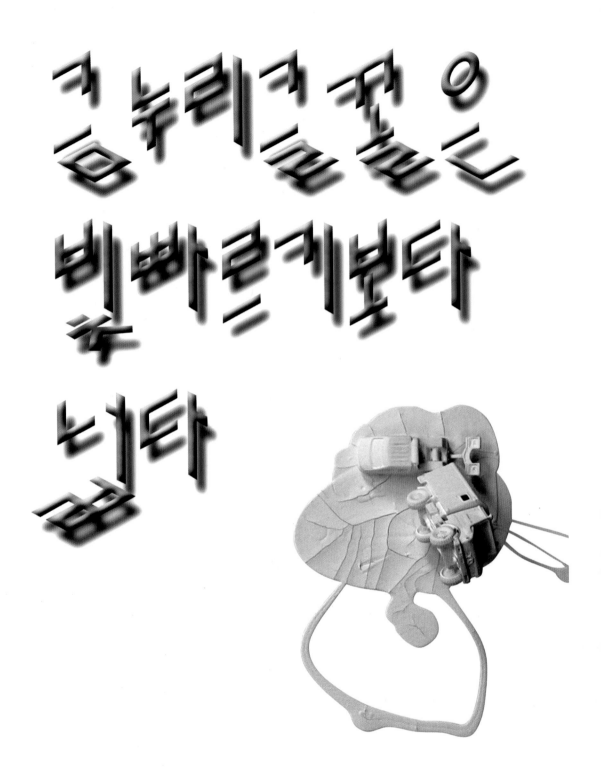

금누리글꼴은
빛빠르게보다
넓다

ㄱ.금누리 글꼴은 빛 빠르기보다 넓다 – 금누리
ㄴ.맑고 따뜻한 배움터 – 금누리

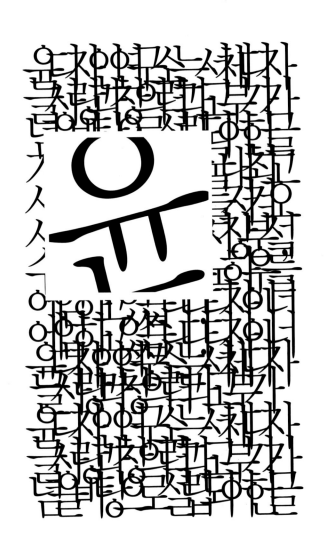

아름다운 우리한글
사춘기M

아름다운 우리한글
러브레터M

아 름 다운 우리한글
카리카이쳐M

아름다운 우리한글
미아노M

아름다운 우리한글
원광M

아름다운 우리한글
청춘M

아름다운 우리한글
봄M

아름다운 우리한글
가을M

아름다운 우리한글
흔적M

아름다운 우리한글
흑백영화M

아름다운 우리한글
올체M

아름다운 우리한글
탈명조L

아름다운 우리한글
피노키오M

아름다운 우리한글
코스모스D

아름다운 우리한글
회상M

아름다운 우리한글
풍경M

아름다운 우리한글
아이리스M

아름다운 우리한글
가시나무M

아름다운 우리한글
파랑새M

아 름 다 운 우 리 한 글
우체국M

아름다운 우리한글
구름M

아름다운 우리한글
곰팡이M

아름다운 우리한글
달팽이M

아름다운 우리한글
철철L

아름다운 우리한글
미소M

아름다운 우리한글
불탑고딕G

아름다운 우리한글
고구려M

아름다운 우리한글
야간비행M

아름다운 우리한글
신라M

아름다운 우리한글
아스팔트

아름다운 우리한글

산돌고딕 Medium

아름다운 우리한글

맑은고딕 Regular

아름다운 우리한글

산돌개벽 Medium

아름다운 우리한글

산돌광수 Medium

아름다운 우리한글

산돌광수에세이 Medium

아름다운 우리한글

산돌광수타이프 Medium

아름다운 우리한글

산돌구운몽

아름다운 우리한글

산돌단아 Medium

아름다운 우리한글

산돌성경 Medium

아름다운 우리한글

산돌제비 Medium

아름다운 우리한글

신돌명工 Medium

아름다운 우리한글

산돌피카소 Medium

아름다운 우리한글

산돌비상 Medium

아름다운 수리한글

산돌이동진 Medium

아름다운 우리한글

산돌02 Medium

아름다운 우리한글

산돌크레용

아름다운 우리한글

산돌광수들풀 Beat

아름다운 우리 한글

산돌타이프라이트

아름다운 우리한글

산돌용비어천가

아름다운 우리한글

산돌이야기 Medium

아름다운 우리한글

산돌화롱도

아름다운 우리한글

산돌천년 Medium

아름다운 우리한글

산돌광수명조 Medium

아름다운 우리한글

산돌종이학 Blur

아름다운 우리한글

산돌광수연서 Medium

아름다운 우리한글

산돌에피소드 Medium

아름다운 우리한글

산돌퍼즐 White

아름다운 우리한글

산돌상아 Medium

아름다운 우리한글

산돌향기 Medium

아름다운 우리한글

산돌붐 Medium

캘리그라피

'붓맛으로 표현된 우리글의 다양한 표정'
손으로 쓴 글씨, 즉 글씨를 조형적으로 아름답게 표현하는 것을 말한다. 여러 도구를 사용하여 표현하기도 하지만 이 중에 모필을 이용한 장르를 소개하고자 한다. 서예라고도 알려져 있지만 이는 디자인의 컨셉과 의도에 맞추어 감성을 대변하는 모필문자를 표현해 한글의 아름다움을 보여주고 있다.

글꽃이 피었습니다

ㄱ.꽃 – 김종건
ㄴ.꽃 – 강병인
ㄷ.꽃 – 이규복
ㄹ.꽃 – 이상현
ㅁ.쇼핑백 – 필묵

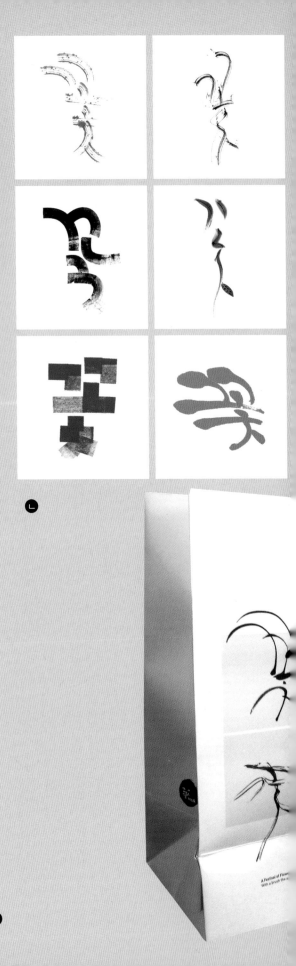

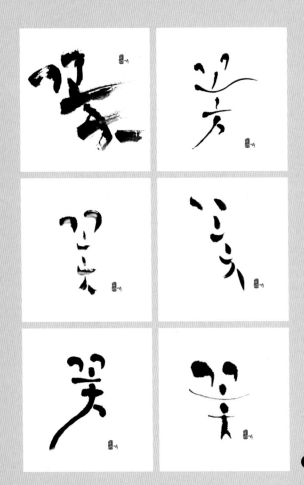

72

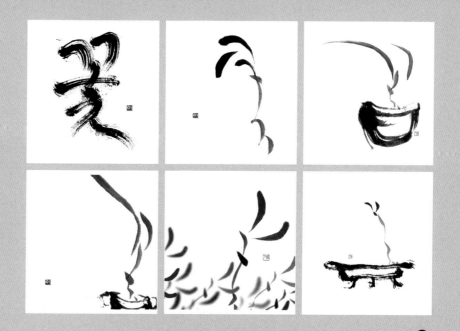

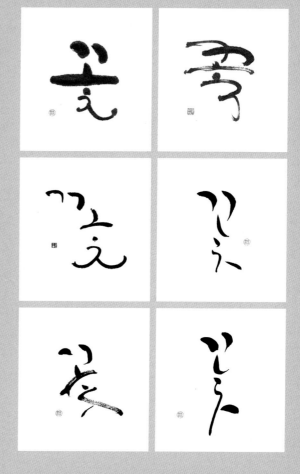

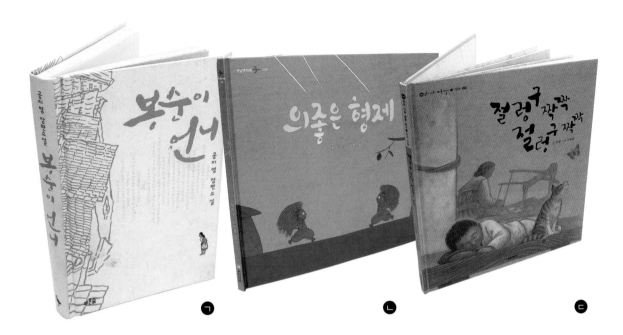

ㄱ ㄴ ㄷ

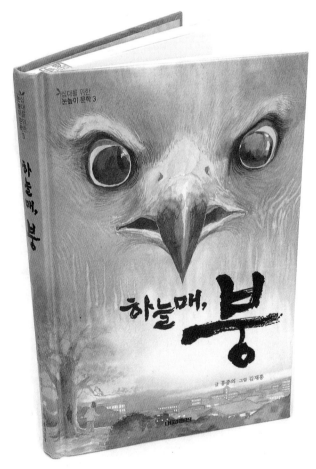

책표지 타이틀

ㄱ.봉순이 언니(푸른숲) – 김종건
ㄴ.의좋은 형제(국민서관) – 왕은실
ㄷ.절렁구짝짝 절렁구짝짝(대교출판) – 김종건
ㄹ.하늘매, 붕(대교출판) – 나은주

ㄹ

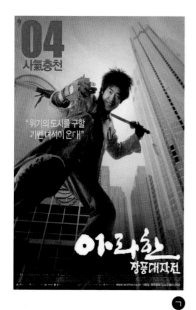

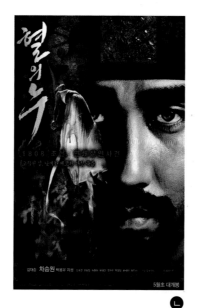

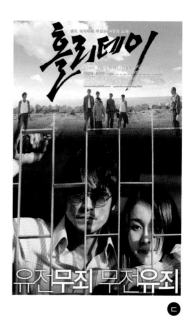

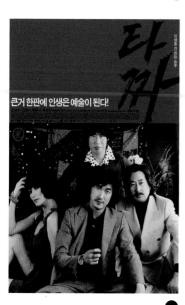

영화 및 음반 타이틀

ㄱ.영화〈아라한 장풍대작전〉
 캘리그라피 : 이상현
 디자인 : 디자인바름(우미영) / 제작 : (주)싸이더스FNH

ㄴ.영화〈혈의 누〉
 캘리그라피 : 이상현
 디자인 : 스프트닉(이관용) / 제작 : (주)싸이더스FNH

ㄷ.영화〈홀리데이〉
 캘리그라피 : 이상현
 디자인 : 김정민디자인 / 제작 : (주)현진씨네마

ㄹ.영화〈타짜〉
 캘리그라피 : 이상현
 디자인 : 디자인바름(우미영) / 제공 : cj 엔터테인먼트(주)
 (주)아이엠픽쳐스 / 제작 : (주)싸이더스FNH / 공동제작 : 영화사 참

ㅁ.음반〈성시경〉'제주도의 푸른밤'
 캘리그라피 : 이상현
 디자인 : 강윤범 / 제작 : (주)제로원 인터랙티브

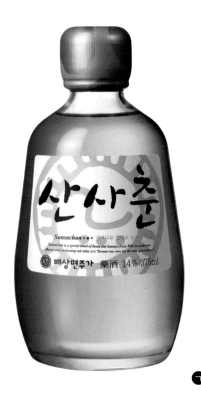

ㄱ

주류 타이틀

ㄱ.산사춘((주)배상면주가, 디자인:601비상) – 강병인
ㄴ.포도송 외 2종((주)배상면주가, 디자인:601비상) – 강병인
ㄷ.대포((주)배상면주가, 디자인:601비상) – 강병인

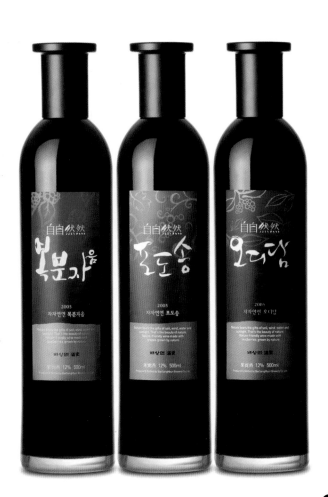

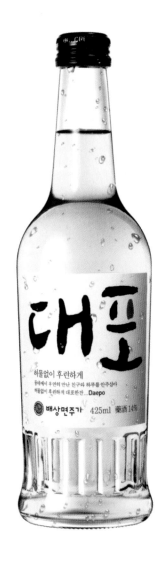

ㄴ

ㄷ

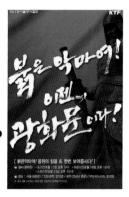

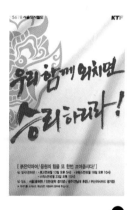

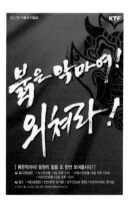

광고포스터 타이틀

ㄱ.붉은 악마여, 이젠 광화문이다(KTF, 디자인:(주)애드현플러스) – 이규복

ㄴ.우리 함께 외치면 승리하리라(KTF, 디자인:(주)애드현플러스) – 이규복

ㄷ.붉은 악마여, 외쳐라(KTF, 디자인:(주)애드현플러스) – 이규복

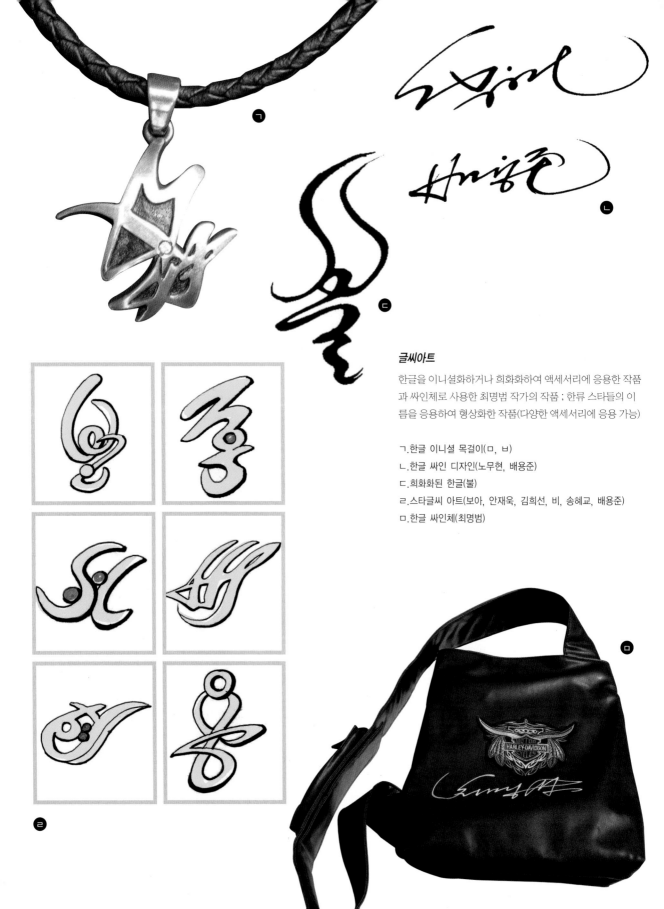

글씨아트

한글을 이니셜화하거나 희화화하여 액세서리에 응용한 작품과 싸인체로 사용한 최명범 작가의 작품 ; 한류 스타들의 이름을 응용하여 형상화한 작품(다양한 액세서리에 응용 가능)

ㄱ.한글 이니셜 목걸이(ㅁ, ㅂ)
ㄴ.한글 싸인 디자인(노무현, 배용준)
ㄷ.희화화된 한글(불)
ㄹ.스타글씨 아트(보아, 안재욱, 김희선, 비, 송혜교, 배용준)
ㅁ.한글 싸인체(최명범)

다양하게 표현된 'ㅎ'

ㄱ. 한국관광공사 심벌마크

ㄴ. 한국시각디자인협회 디자인 작품

ㄷ. 밀물현대무용단의 한글 춤

ㄹ. 몸으로 표현한 한글

생활

의상디자인
넥타이, 스카프, 머플러
액세서리 디자인
한글 학습
정보기기
한글 간판
한글문화상품 아이디어 공모전 수상작품

| 새로운 가치 발견, 또 다른 문화명품 |

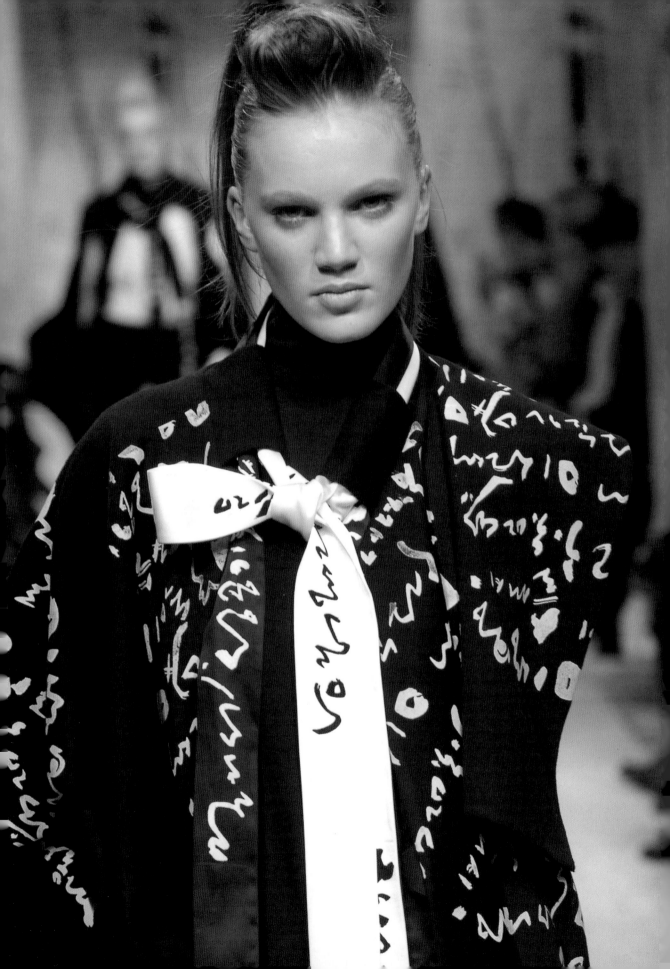

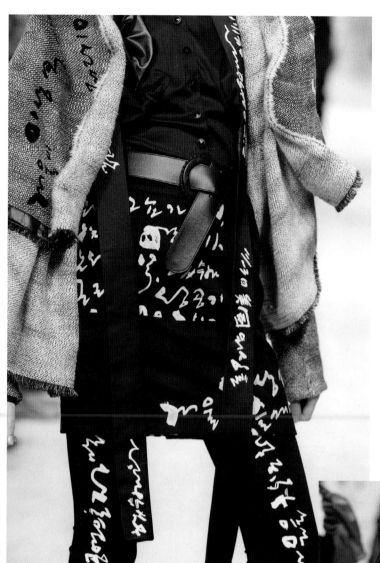

의상디자인

2006년 2월 파리 프레타포르테 패션쇼에 '달빛그림자'
라는 주제로 출품된 한글 디자인 의상

디자인 – 이상봉
글씨 – 장사익

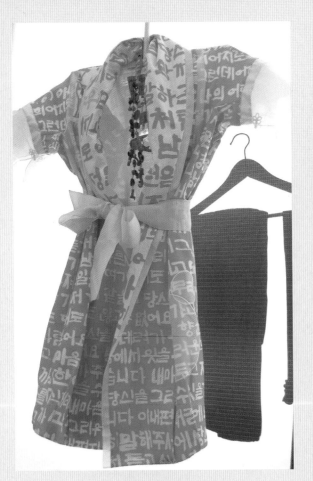

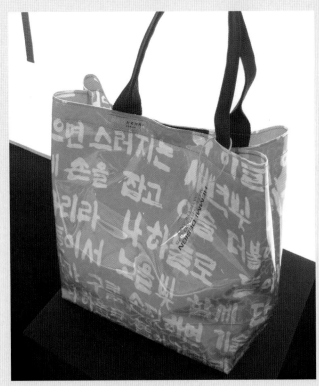

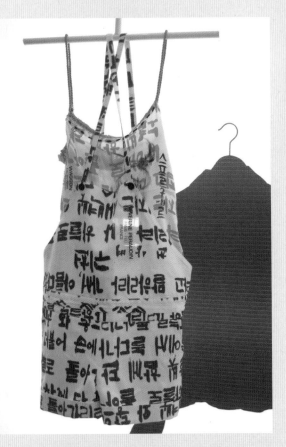

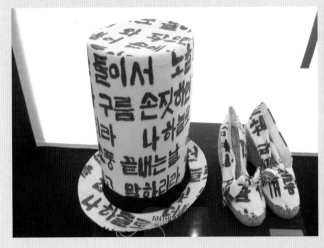

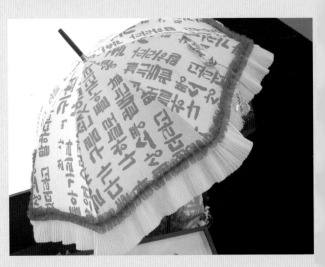

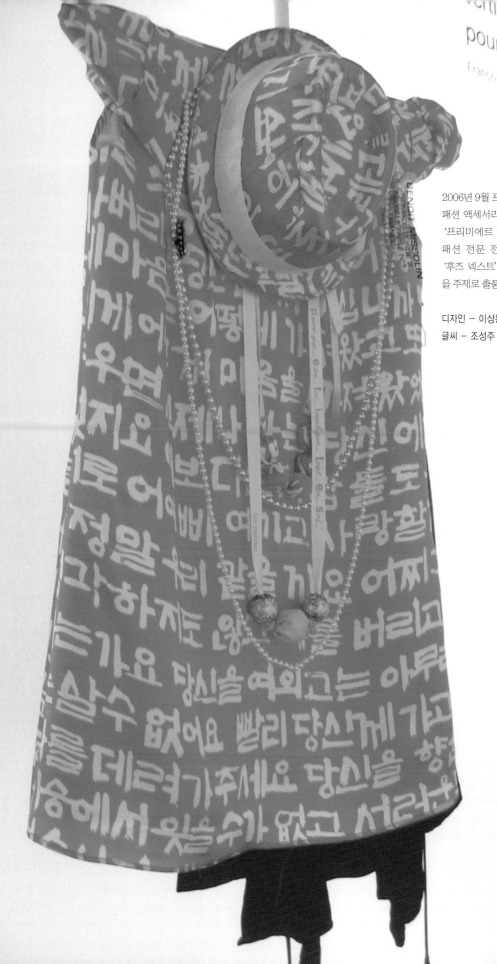

2006년 9월 프랑스 최대
패션 액세서리 전시회인
'프리미에르 클라스' 와
패션 전문 전시그룹인
'후즈 넥스트' 에서 한글
을 주제로 출품된 작품.

디자인 – 이상봉
글씨 – 조성주

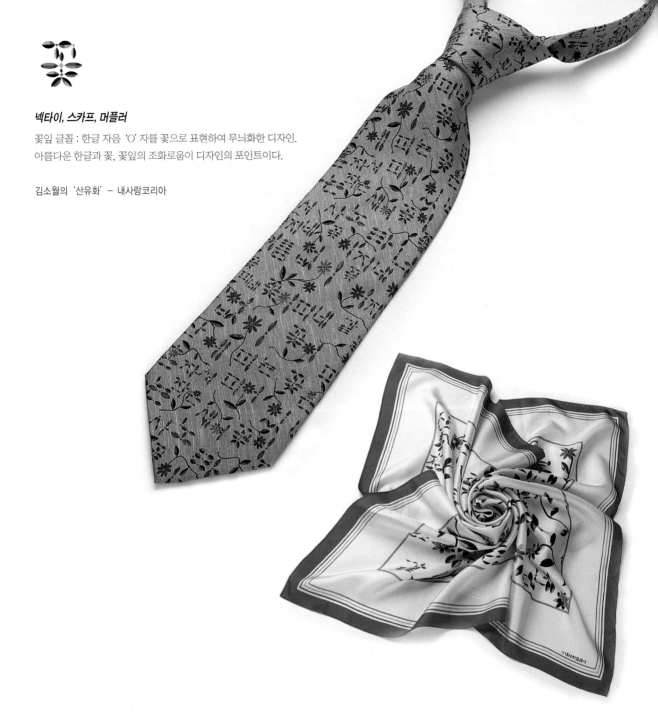

넥타이, 스카프, 머플러

꽃잎 글꼴 : 한글 자음 'ㅇ' 자를 꽃으로 표현하여 무늬화한 디자인.
아름다운 한글과 꽃, 꽃잎의 조화로움이 디자인의 포인트이다.

김소월의 '산유화' - 내사랑코리아

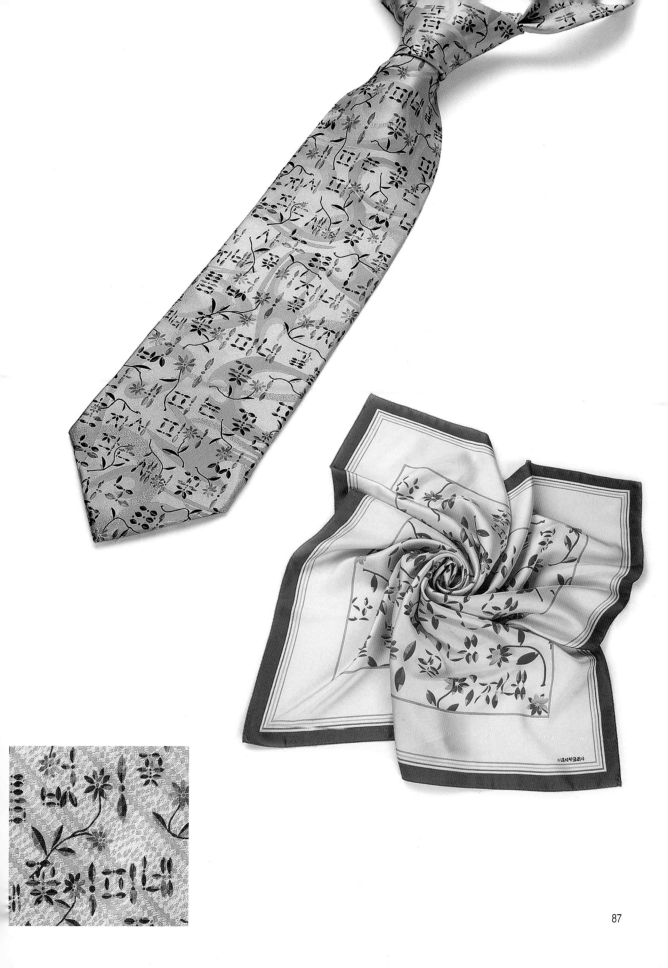

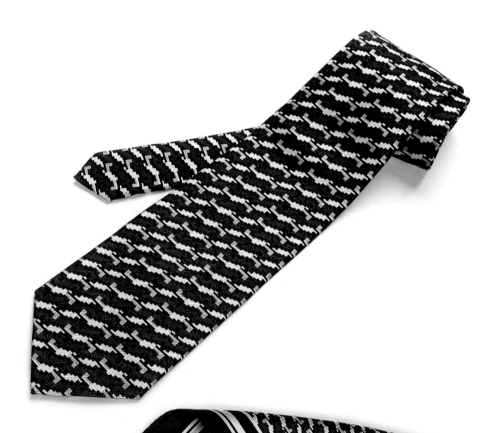

복 글꼴 : 한글 '복' 자를 이용한 디자인.

'복' 이라는 단어는 모든 사람들이 가장 좋아하는 희망의 단어이다.
이런 '복' 자를 이용하여 기하학적이고, 민족적이며 생동감있는 디자인을 연출했다.
이 디자인들은 넥타이, 스카프, 그 외 의류직물에 적용된다.
그 명칭은 복 타이, 복 스카프이다.

복 타이 & 복 스카프 - 내사랑코리아

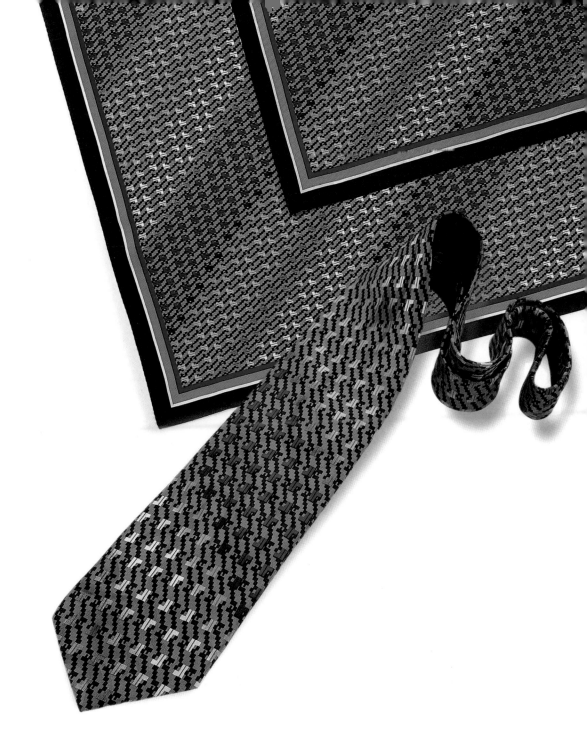

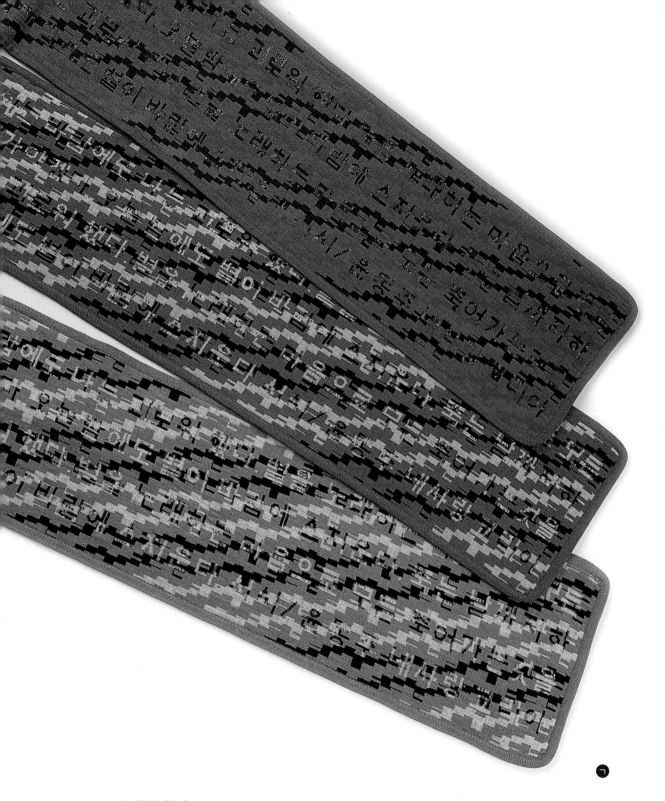

복 글꼴 : 한글 '복' 자를 이용한 디자인

ㄱ.복 머플러(윤동주의 '서시') – 내사랑코리아
ㄴ.복 디자인 – 내사랑코리아
ㄷ.복 머플러 – 내사랑코리아

L

C

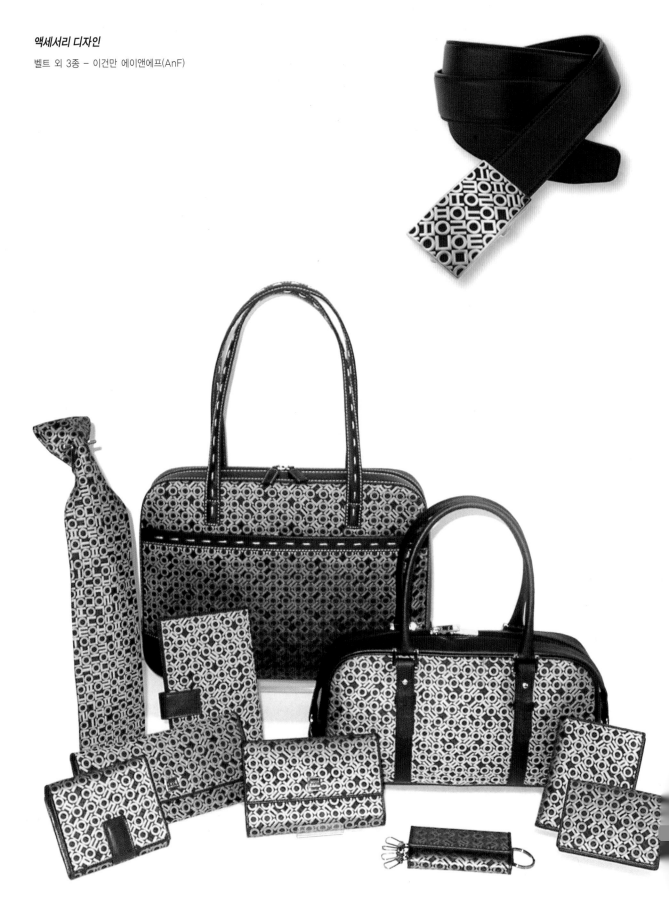

ㄱ.핸드백, 지갑 – 이건만 에이앤에프(AnF)
ㄴ.스카프 – 이건만 에이앤에프(AnF)
ㄷ.액자 – 이건만 에이앤에프(AnF)
ㄹ.자개 명함꽂이 – 이두은

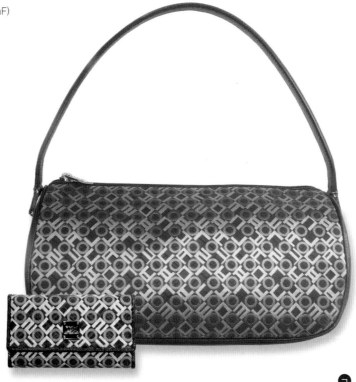

ㄱ

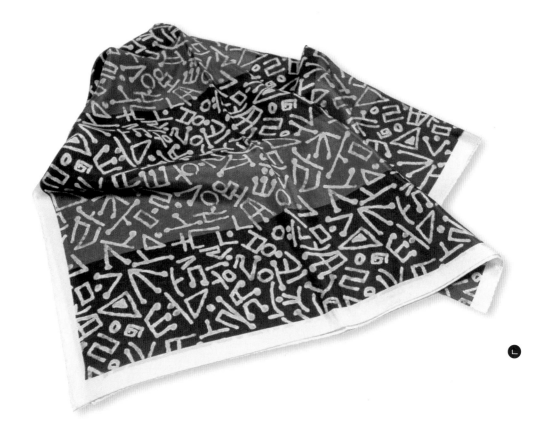

ㄴ

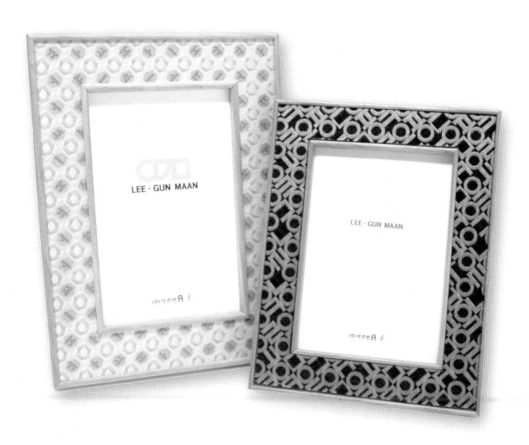

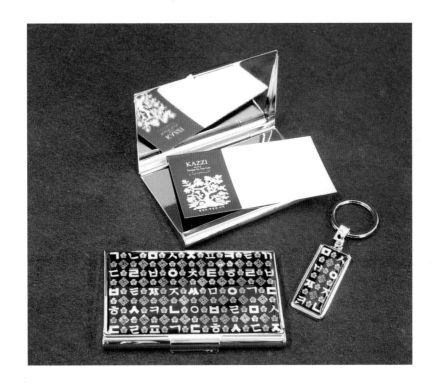

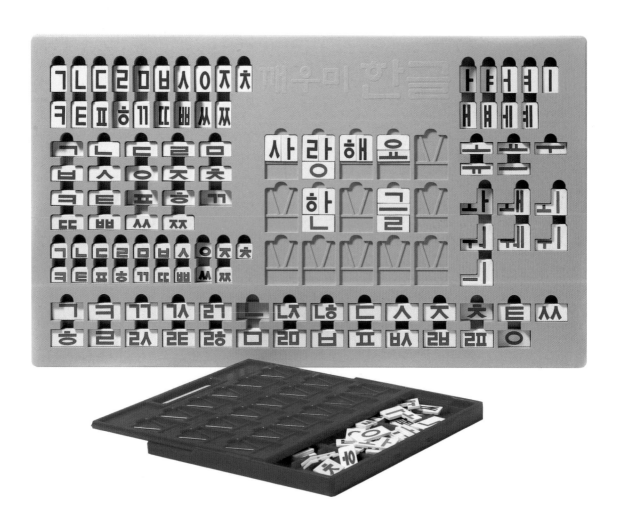

한글 학습

한글은 과학이다. 자음은 자음자리, 모음은 모음자리, 받침은 받침자리에 정확히 넣어야만 글자가 형성된다.
아이가 스스로 흥미를 느끼고, 논리적 창의적으로 생각하고 응용하며 단계적으로 깨우쳐 나갈 수 있는
과학적 한글 학습교구이다.

깨우미 한글 학습교구 – (주)프리런

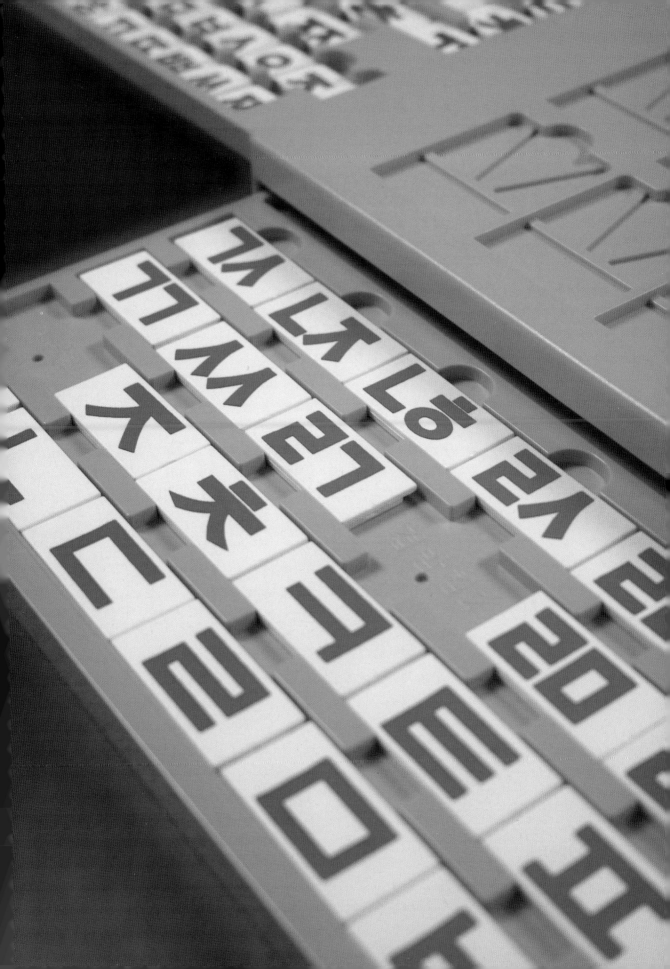

정보기기

정보기기에 적용된 한글 기계화 그리고 정보화
의 과거와 현재를 보여준다.

전화기, 손전화(휴대폰), 게임기, 도어록
타자기(공병우), 속기타자기, 글편기(워드프로세서),

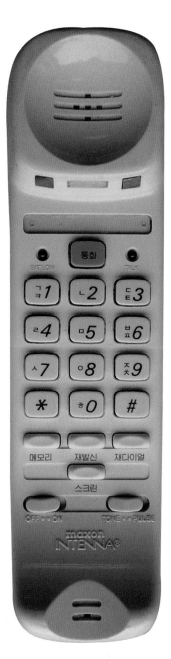

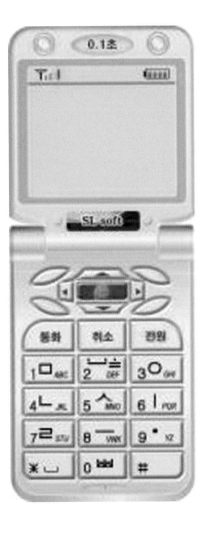

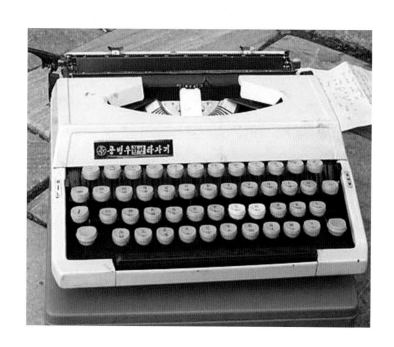

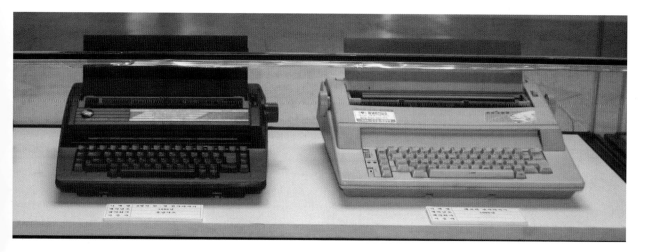

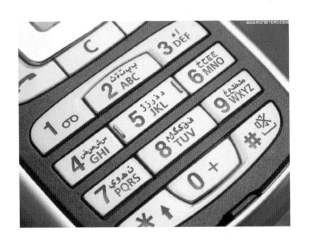

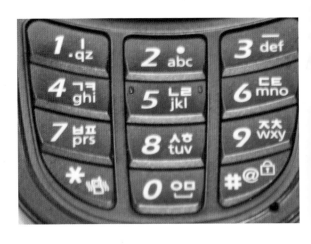

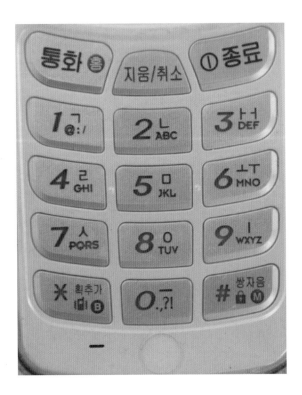

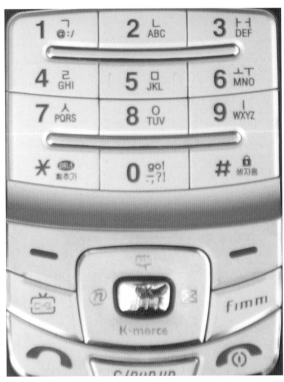

손전화의 글 전송속도에 있어서 한글은 한자, 일본어 그리고 영어의 전송속도보다 빠르다. 지식 정보화 시대에 글 전송속도는 개인의 경쟁력 나아가서는 기업과 국가의 경쟁력과도 직결된다. 컴퓨터와 궁합이 잘 맞는 우리 한글은 지식정보화 시대의 신천지를 개척할 첨병의 역할을 할 것으로 기대된다.

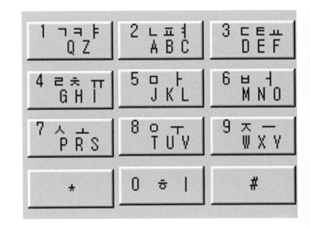

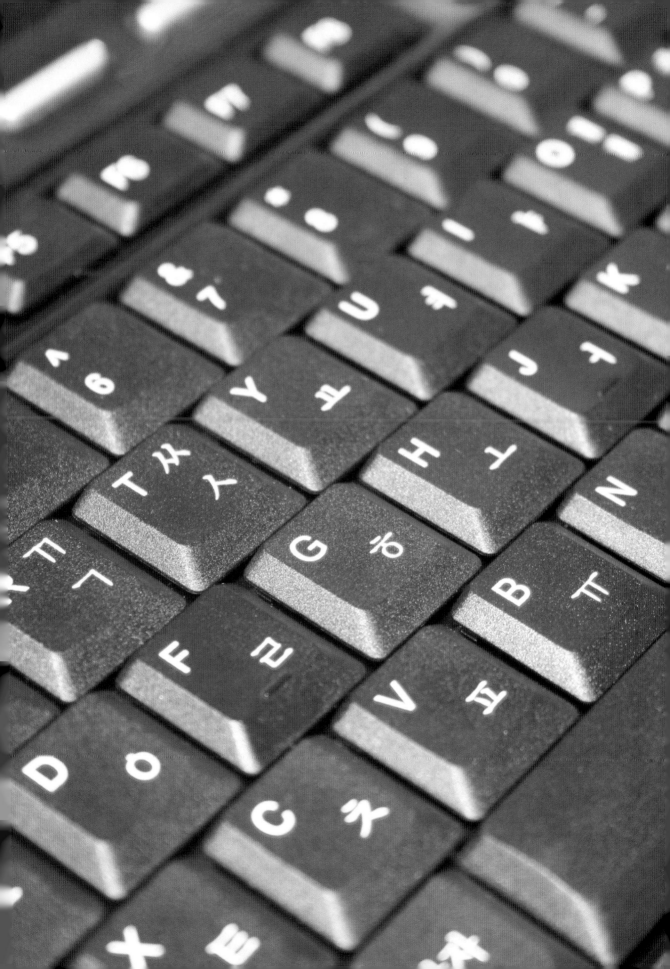

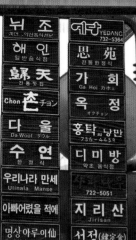

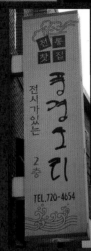

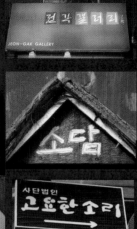

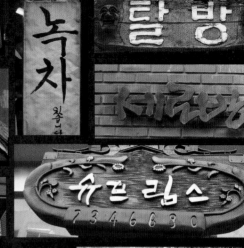

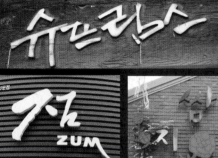

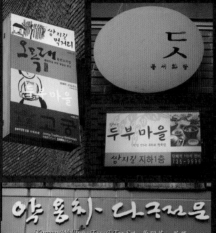

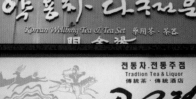

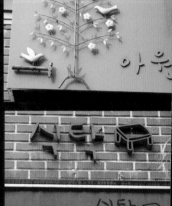

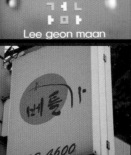

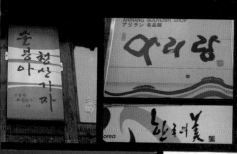
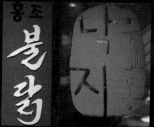
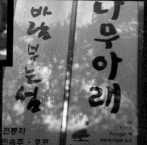
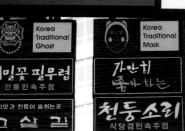
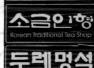

한글 간판

우리는 생활 속 어디에서나 쉽게 간판을 접한다. 그러나 이 간판들은 많은 정보를 내포하고 있다. 글꼴, 색상, 디자인의 표현에 있어 다양한 모습으로 나타나는 간판은 정보전달 수단이 될 뿐만 아니라 한글의 아름다움을 표현하는 작품이 되기도 한다.

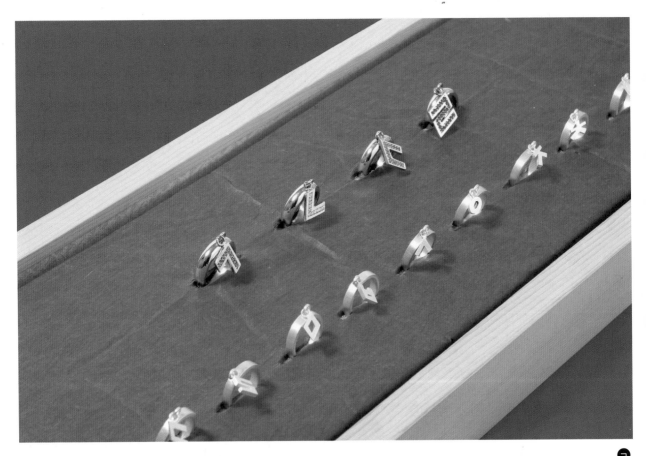

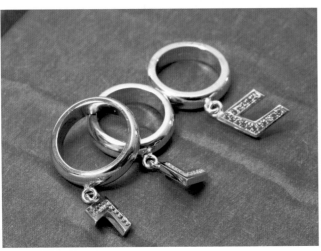

한글문화상품 아이디어 공모전 수상작품

2005년 제1회 한글문화상품 아이디어 공모전 수상작품(한글사랑운동본부 주최)

ㄱ.훈민정음 반지 – 홍혜령, 강연희

ㄴ.훈민정음 반지 – 홍혜령, 강연희

ㄷ.꽃잠 조명등 – 김종건

ㄹ.나전칠기 한글 쌍합 보석함 – 이상숙

ㅁ.한글사랑, 나라사랑 – 우은영, 임규정

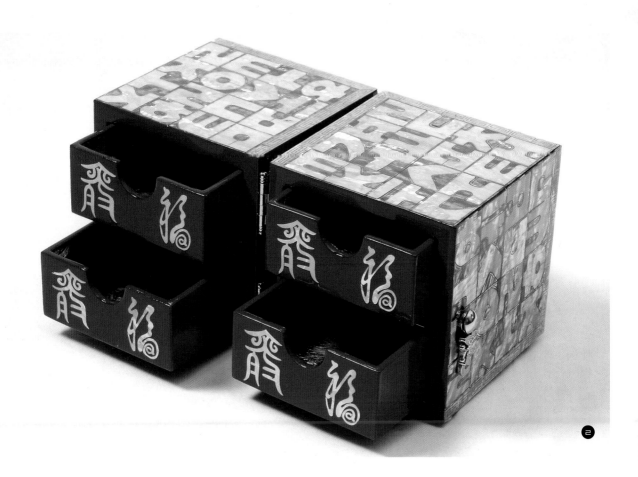

ㄹ

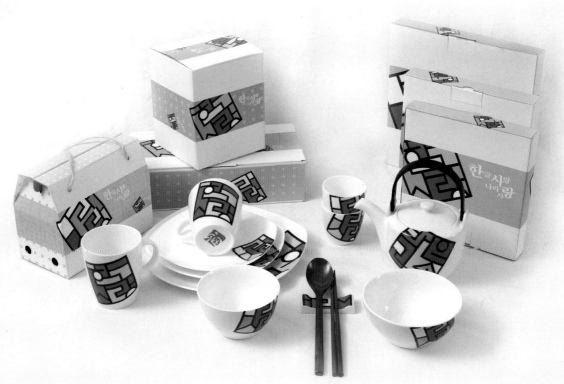

ㅁ

세계로, 미래로

해외에서 사용되는 한글사례
전통놀이 및 의사소통 도구
지하철 3호선 교대역에 부조된 훈민정음
APEC 참가 21개국 나라이름
한글관련 칼럼

| 한류의 첨병, 세계 속의 홍익 한글 |

해외에서 사용되는 한글사례

ㄱ.영국 빅토리아 박물관 입구에 설치된 한글 조형물('용비어천가' 중에서)

ㄴ.브리트니 스피어스가 입고 있는 한글이 새겨진 의상(신흥호남향우회)

ㄷ.호주 청년의 등에 새겨진 한글 문신(나는 평범함을 거부한다)

ㄹ.하인즈 워드(2005년 미국 풋볼 MVP)의 팔에 새겨진 한글 문신

ㅁ.누가의 묘(이스라엘 성지순례 안내문)

ㅂ.도쿄 지하철 노선 한글 안내문

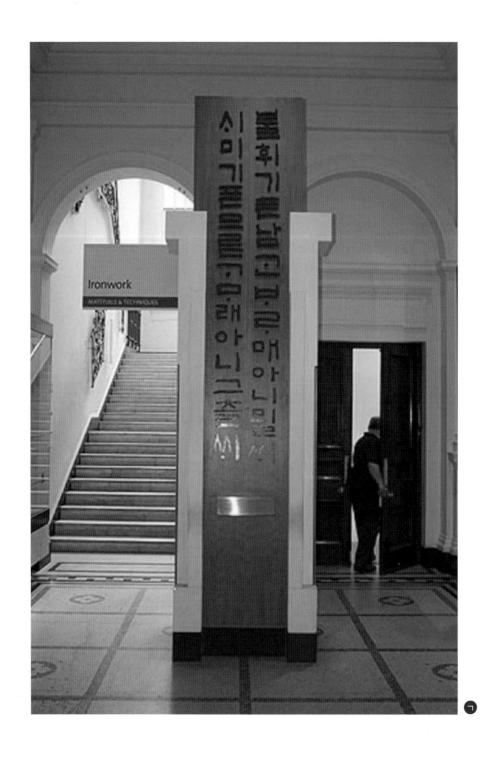

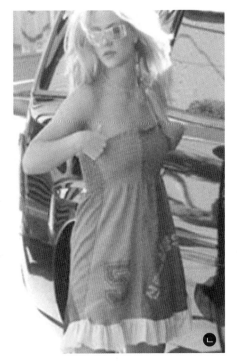

ㄴ

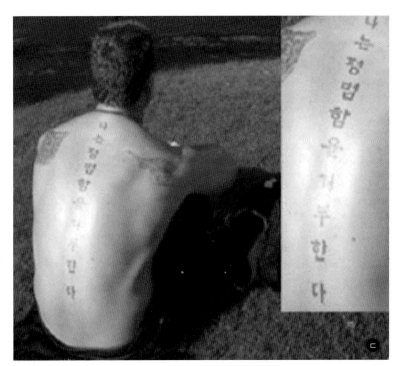

ㄷ

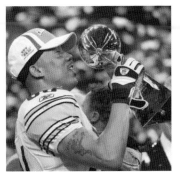

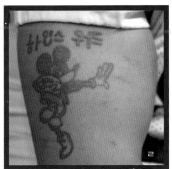

ㄹ

ㅁ

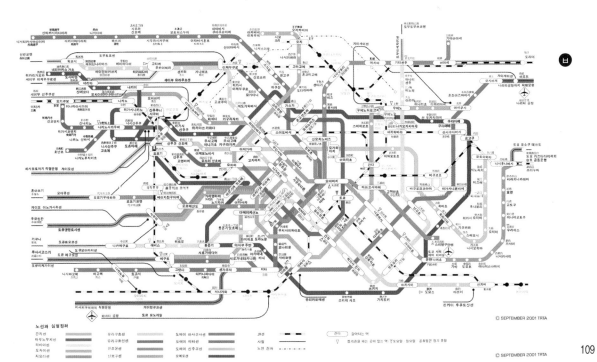

ㅂ

칠교놀이

일곱 개의 나무판으로 여러가지 형태의 사물을 만드는 놀이
예전에는 집에 손님이 왔을 때 음식을 준비하는 동안에 주인이
놀이판을 내어놓기도 한 까닭에 유객판이라고도 불렀다.

■ *Public service application form*

RESTAURANT

TOILET(MAN)

TOILET(WOMAN)

RIGHT

DISABLED PERSON

BARBER SHOP

HOSPITAL

PHONE

NO SMOKING

GARBAGE

■ *Sports application form*

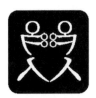

BOXING

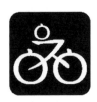

CICLE

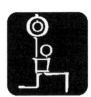

WEIGHT LIFTER

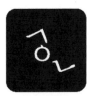

SWIMMING

LAND

FIRING

GYMNASTICS

TAEKWONDO

SOCCER

FANCING

전통놀이 및 의사소통 도구

ㄱ.칠교놀이

ㄴ.한글 지화

ㄷ.한글 픽토그램(특수 문자를 이용한 사물, 시설, 행위, 개념 등을 상징화한 그림 문자) – 이정훈

APEC 참가 21개국 나라이름

2005년 부산에서 열린 APEC에 참가한 21개국의 나라이름 – 한우리

한국	일본
대만	중국
러시아	칠레
뉴질랜드	카나다
말레이시아	타이
멕시코	페루
미국	파푸아뉴기니
베트남	필리핀
싱가포르	호주
브루나이	홍콩
인도네시아	

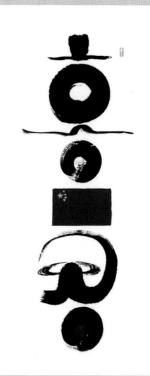

IT와 결합된 한글 경쟁력 높다

(조선일보, 2005년 10월 7일)

모스크바 대학 개교 250주년 기념행사로 '아름다운 한글서예 러시아전' 이 모스크바 소재 국립동양미술관에서 열린다. (사)한국 서학회와 모스크바대학이 공동주최하는 이 행사에서는 한글날을 전후로 한국을 대표하는 33인의 한글서예가들의 작품을 전시 하고, 논문 발표와 함께 워크숍을 연다. 하와이대학과 2년 전에 유사한 전시를 연 적이 있는 (사)한국서학회는 내년 5월에는 미국 UCLA 대학과, 내후년에는 독일 본 대학과 공동으로 전시회를 열 예정이다.

국립국악원 예악당에서는 559돌 한글날을 기념하는 행사로 한글춤 공연이 관중의 뜨거운 감동 속에 4일과 5일 공연되었다. 15년 째 이어온 한글춤 공연은 몸으로 한글 자모를 표현해내는 것이다. 2003년 미주이민 100주년 기념 초청공연에서 한글연작 '움직 이는 한글' 은 재미교포와 미국인들의 뜨거운 반응을 불러일으켰다. 작년에 세계적인 안무가인 세이지 다카야에 의해 초청된 한 글춤은 16개국이 참가한 동경 댄스비엔날레에서 가장 주목받은 작품으로 관객과 언론으로부터 국적을 초월한 열광적인 갈채를 받아 세계가 공감하는 예술 콘텐츠로서의 가능성을 확인하였다.

한편, 국회 의원회관에서는 6일 한글날 기념행사가 풍성히 열린 가운데, 해외에서 한글연구에 평생을 바친 석학 두 명이 한글에 대한 강연을 한국어로 진행하였다. '제2회 한글문화 정보화 포럼' 에 초청된 일본 레이타쿠대 총장 우메다 히로유키 교수와 독일 함부르크 대학의 베르너 삿세 교수가 주제 발표를 하고, 7일엔 경기도 여주 세종대왕릉 (영릉)을 참배한다.

국내와 해외에서 같은 시기에 벌어진 이 세 가지 사건은 559돌 한글날을 즈음하여 일어나는 새로운 변화를 대변한다. 이른바, 한 글 세계화에 새로운 모멘텀이 생긴 것으로, 문화의 세기이자 지식정보화 시대에 한글이 글로벌화되고 있는 것이다.

세종대왕께서 창제하신 한글은 유네스코에서 세계문화유산으로 지정했고, 옥스퍼드 언어학대학에서 현존하는 언어를 과학성, 합리성, 독창성 기준으로 평가했을 때 1위를 차지한 바 있다. IT강국인 우리나라는 지식정보화가 진척될수록 한글 덕분에 더욱 강하고 경쟁력 있는 국가로 변천되어 갈 것으로 예측된다.

그 근거로, 컴퓨터 자판과 휴대폰에서의 한글 문자입력 속도는 일본어와 한자의 그것보다 훨씬 빠르고, 로마자보다도 빠른데 지 식정보화시대에는 정보검색과 전송 속도가 개인의 경쟁력뿐 아니라 국가 경쟁력과도 직결되기 때문이다. 또한 일자일음 일음일 자 원칙의 한글은 타 언어보다 음성 인식률이 높아 다가오는 유비쿼터스 시대에 가전, 통신, 컴퓨터, 로봇의 명령 언어로도 각광 받을 것이다.

컴퓨터와 손전화로 연결된 정보 실크로드를 타고 한글이 지식정보의 신천지를 개척하고, 팍스 코리아나의 시대를 열어가며, 우리 문화 전파의 첨병 역할을 감당함으로써 신 르네상스를 만들어 가게 될 날이 오게 되기를 559돌 한글날을 맞이하여 기대해 본다.

신승일 한류전략연구소장

홍익 한글과 한류

(한겨레, 2006년 6월 19일)

세종대왕이 창제한 훈민정음이 오늘날 세계적인 '홍익' 한글로 재탄생하고 있다. 유네스코는 1990년부터 매년 문맹 퇴치에 공이 많은 개인이나 단체에 '세종대왕상'을 주고 있으며, 97년에는 훈민정음을 세계 기록문화 유산으로 지정했다. 한글은 창제 원리의 과학성, 합리성과 독창성으로 세계 언어학자들이 '꿈의 알파벳'으로 칭송한다. 독일의 언어학자 베르너 사세는 "서양이 20세기에야 이룩한 음운이론을 세종은 5세기나 앞서 체계화하였으며, 한글은 전통·철학과 과학이론이 결합한 세계 최고의 글자"라고 극찬한다.

한글은 배우기 쉬워서 글자가 어려운 거레에 큰 희망이 된다. 중국 초대 총통 위안스카이는 한자를 표기할 소리글자로 한글을 채택하려 한 적이 있다. 오늘날도 동티모르 고유어 '떼뚬'을 한글로 표기하는 방안이 제기되거나, 중국 오지 소수민족 언어를 한글로 표기하여 가르치는 선교사들이 있다. 한글은 컴퓨터나 휴대전화 문자입력에서 한자나 일본어보다 7배 가량 빨라 중국과 일본에 대한 국가 경쟁력을 높이는 데도 일조한다. 문자입력 속도는 정보 검색과 전송 속도를 결정하며, 이 속도는 지식 정보화 시대의 개인과 기업, 나아가 국가 경쟁력과도 직결되기 때문이다.

아시아를 넘어 세계로 파급되고 있는 한류가 뿌리를 내리려면 한류의 근본인 한글이 매개체가 되어야 한다. 한글 테마로 국가이미지를 창출해낸다면 국제사회에서 빈약한 한국 이미지는 강화되고 한류는 강력한 시너지를 얻게 된다. 지난달 열린 '한국 상징물 토론회'에 참석한 외국문화원 원장들과 학계, 언론계 전문가들은 즉석 설문조사에서 한국의 대표 상징물 후보로 한글을 압도적인 1위로 지지했다.

한글을 국가 대표 이미지로 삼음과 동시에, 서울 통인동 세종 탄생지와 광화문 일대를 이름에 걸맞게 '세종공원'으로 조성하기를 제안한다. 한글무늬 보도블록을 깔고, 한글 주제 조각과 예술품으로 장식하며, 문자탑과 한글박물관을 세워 관광객이 한글을 배우고 체험할 수 있는 장소로 만들어보자. 인천공항은 '세종국제공항'으로 명칭을 바꿔 외국인이 입국하면서부터 세종과 한글에 대한 관심을 갖게 해보자. 그들이 사가는 기념품을 한글무늬가 곱게 디자인된 포장지로 싸가게 한다면 돌아가더라도 한국 생각이 새록새록 날 것이다. 한류의 근본은 한글이고, 한글을 알게 되면 한국과 한국 문화를 더 사랑하게 된다.

단군의 홍익인간 사상이 세종의 한글창제로 도구를 마련하였다면, 우리 세대는 한글 세계화로 이를 창달해야 한다. 정치·경제·문화의 세 솥발(삼족정)이 균형을 이룰 때 진정한 선진화를 이룬다. 소득 3만 달러를 이룬들 문화가 보잘것없으면 진정한 선진국이나 세계 일등국 자격은 없다. 한국이 산업화, 민주화에 이어 문화강국이 되려면 세계를 향한 문화 발신국이 되어야 한다. 그 핵심은 언어 보급에 있다. 인터넷 시대에 언어는 자원과 무기이며 권력이다. 한글을 국가 이미지로 삼아 보급하면 한류는 강화·진작되며 세계에 우리 문화를 알리는 도구가 될 것이다. 한글은 문화의 시대, 지식 정보화 시대에 세계인을 널리 유익하게 하는 홍익 한글로 거듭나면서 우리나라를 진정한 문화강국, 나아가 세계 일등국으로 세우는 데 큰 보탬이 될 것이다.

신승일 한류전략연구소장

도움을 주신 분과 단체(가나다순)

국립중앙박물관
내사랑코리아
밀물현대무용단
세종대왕기념사업회
이건만 에이앤에프(AnF)
한국관광공사
한국시각디자인협회
한글날큰잔치조직위원회
한글사랑운동본부
한글창작연구원
(주)산돌커뮤니케이션
(주)윤디자인연구소
(주)프리런

강병인(캘리그라퍼)
강흥순(서각가)
고갑천(호남대 교수)
금누리(국민대 교수)
김덕용(서각가)
김종건(캘리그라퍼)
김후란(시인)
노영선(서양화가)
민승기(서예가)
박수웅(서각가)
박신영(서예가)
박우명(공예가)
손동준(전각가)
신승원(서예가)

심응섭(서예가)
안상수(홍익대 교수)
여태명(서예가)
오흥석(서각가)
왕은실(캘리그라퍼)
이규복(캘리그라퍼)
이두은(공예가)
이민숙(사진작가)
이상봉(패션디자이너)
이상태(문인화가)
이상현(캘리그라퍼)
이시규(서예가)
이영송(조각가)
이정협(도예가)

이정훈(그래픽 디자이너)
이주현(서각가)
임도빈(사진작가)
장성수(서각가)
전성근(도예가)
정병례(전각가)
정병은(서각가)
정지완(서각가)
조성주(전각가)
조주연(서예가)
최명범(캘리그라퍼)
최민렬(서예가)
한우리(서예가)
황의길(문인화가)

※이외에도 인터넷을 통해 수집한 자료의 출처를 밝히지 못한 점 양해 바랍니다. 그리고 명단에 소개되지 않았지만 자료제공 및
 조언을 아끼지 않은 많은 분들에게 감사드립니다.

--

편집후기

대중문화로 촉발된 한류가 한 때의 유행으로 끝나지 않으려면 한류스타에만 의존해서는 안 된다. 한류는 아시아를 넘어 세계
로 뻗어가고 있고, 대중문화에서 시작했지만 한복 한식 한지와 같은 전통문화, 판소리와 같은 전통예술, 인터넷게임 같은 디
지털한류, 비보이 난타와 같은 퓨전문화 등으로 분야의 확산을 이루고 있다. 우리 민족 최대의 기회로 일컬어지는 한류를 통
해 역사상 처음으로 '문화 발신국'이 되어 문화강국으로 거듭나려면 체계적인 한류 문화전략이 수립되고 실행계획이 뒷받침
되어야 한다. 홍콩 느와르처럼 한 때의 유행이 되지 않으려면, 부단히 콘텐츠의 질과 재미를 높이고 한국문화 특수성의 보편
화(Globalization)와 세계적 보편성의 한국화(Localization)의 경계를 자유롭게 이동해 나가야 한다.

한류의 대표주자는 무엇일까? 시간이 흘러도 인기가 시들지 않고 한국의 대표적인 국가 이미지로서 국가브랜드화 할 수 있는
것은 무엇일까? 10년 갈 한류를 100년 가게 하기 위해서는 이러한 스타를 발굴해야 한다. 나는 많은 분들과 만나고, 자료를
수집하는 과정에서 한글이야말로 그 역할을 감당할 수 있다고 생각했다. 한글의 과학성과 합리성, 예술성과 조형미를 체계적
으로 활용하면 세계적인 문화상품으로 변신할 수 있으리라고 생각한다.

본 화보집이 만들어지는 과정에서 많은 분들이 자료와 의견을 주었고 격려해 주었다. 본 화보집에는 한글의 탄생과 발전과정,
예술적으로 승화된 아름다움, 삶을 윤택하게 하고 부가가치를 높이는 한글, 그리고 세계로 뻗어가는 한글을 표현하고자 했
다. 이러한 의미를 충분히 반영하기 위해 화보집의 구성을 한국의 전통적인 '오방색'으로 구성하게 되었다. 오방색은 천지만
물의 조화를 나타내는 것으로 청, 적, 황, 백 그리고 흑색을 말한다. 청색은 부활, 창조, 탄생 등을 의미하는 색으로 한글의 창
제를 표현하였다. 적색은 열정적인 예술분야를 나타내었으며, 황색은 영광과 번영 등을 의미하도록 디자인분야에 배치하였
다. 백색은 행복과 평화 그리고 기쁨을 표현하고자 생활분야에 포함시켰으며, 흑색은 순환을 의미하여 세계로 뻗어가는 우리
한글의 자랑스러운 문화자산을 의미하도록 했다.

'아름다운 우리 한글' 화보집이 한류의 전도사로 찬란한 민족문화를 세계에 전파하는데 도움이 되기를 기대한다.

--

초판 1쇄 인쇄일 : 2006년 9월25일 / 초판 1쇄 발행일 : 2006년 9월28일 / 지은이 · 한류전략연구소(02-887-5123) / 협찬 · 「문화 · 넷」 / 펴낸이 · 박영희
기획 · 디자인 심화 / 디자인 · NICE COMMUNICATIONS / 펴낸곳 · 도서출판 어문학사 / 주소 · 132-891 서울시 도봉구 쌍문동 525-13 / 전화 (02) 998-0094
팩스 (02) 998-2268 / E-mail · am@amhbook.com / URL · 어문학사 / 출판등록 2004년 4월 6일 제7-276호 / ISBN 89-91956-20-3 03600

값 18,000원 ※ 잘못된 책은 바꿔드립니다.